建築攝影藝術

〔中國古代建築篇〕

樓慶西 著

藝術家出版社印行

序

　　建築攝影，簡單地說就是拍建築物、照房子。它們的用處，多半是做爲資料以爲文物建築保護和建築設計時的參考和依據；但也經常是用來供欣賞和作宣傳的，因爲一些著名的古代和現代建築往往成爲一個國家或地區的標誌，能反映出這些國家和地區的歷史和文化。當然也有的建築照片是留作紀念用的，人們除了物質生活以外還離不開精神生活，需要各種文化上的享受，隨著物質生活的提高，人們會到各地旅遊，欣賞那些著名的城市、廣場、建築和古跡，於是在這些建築前拍照留念已成爲不可或缺的活動了。多少人就是在翻閱這些有紀念意義的照片時，揚起記憶的風帆、沉緬在幸福的往事與回憶之中。

　　所以，建築攝影不僅是建築專業工作者所應具有的專門技術，也在人們的日常生活中日益扮演其一定的重要角色。因爲，人們經常難免會有機會要按照自己的喜好拍攝建築物，或拍攝在各種建築物前的家人和親友。在照相器材日益發達的現代，建築攝影似乎不用再教，人人就都會拍。但是如果我們仔細察看一下這些照片，還是大有優劣之別和文野之分的。也就是說，拍攝建築物仍然是一門學問，是大有必要下功夫研究的。

　　本書就是專門闡述如何拍攝中國古代建築的一些相關問題，它的內容自然也適用於拍攝其他建築，希望在建築攝影創作中能發揮積極的作用。

樓慶西

目 ⊕ 錄

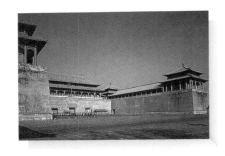

中國古代建築的攝影

　　整整一百五十年前，即公元一八三九年，達蓋爾的銀版攝影法被法國政府收買下專利權並公布於衆，這方宣告了世界攝影術的正式誕生。但是達蓋爾本人卻在這頭一年即公元一八三八年就拍攝了巴黎聖母院，這可能是世界上第一張建築照片了。所以攝影術一開始就和建築結下了不解之緣。今天，我們要研究的就是怎樣用攝影術照好中國古代建築的問題。

　　中國古代建築具有悠久的歷史和傳統，它在世界建築的發展史中保持著獨特的體系。萬里長城、北京故宮、蘇州園林，這些堪稱爲世界文化的瑰寶早已爲世人所矚目。怎樣通過攝影將這些建築展示在人們面前呢？怎樣通過攝影這個媒介使人們能夠認識和欣賞這些東方文化的瑰寶呢？這就是本書所要論述的問題。

　　中國古代建築的攝影，就它們的作用來說，可以分爲兩大類，一類是作宣傳用的，一類是作資料用的。

　　建築，它是人類物質文化的一個部分。爲了滿足人們物質生活的要求而建造房屋，這是建築的第一個目的。人們無論工作、求學、生活、娛樂都離不開房子，所以才出現了大批的住宅和辦公樓，建造了工廠、學校、劇院和體育場。但是同時，建築又要滿足人們一部分文化上的要求。因爲人需要生活在美麗和舒適的環境裡，所以，建築本身和建築所形成的環境總要給人以美麗和舒服的感覺，這就產生了建築的藝術性問題。我們看到一個國家、一座城市往往喜歡用這個國家或這座城市中具有代表性的著名建築來作表現。澳大利亞的雪梨歌劇院、巴黎的鐵塔、紐約的摩天大樓，這些都是我們常見的主題，也幾

乎成了這些國家和城市的地標了。同樣，要表現一個國家、一個民族的歷史和文化，那就更離不開建築了。一套表現北京的圖片，少不了有故宮、天壇和頤和園；義大利羅馬的鬥獸場、比薩的斜塔、法國巴黎的聖母院和凱旋門，這些都是被攝影家拍攝了一百多年的題目。不僅如此，不少世界古都和著名的古建築，如羅馬、威尼斯、雅典、歐洲中世紀的教堂、日本的古寺廟等都出版有專門的畫集。從這裡可以看到古建築攝影在宣傳表現一個國家的面貌和其歷史文化中，佔有著多麼重要的地位。

資料性的攝影是指對古建築作的照片記錄。當今世界上許多國家都有規定，凡列爲國家或地區一級保護文物的建築，都必須有詳盡的檔案資料。這種檔案資料包括文字、測圖和照片，一旦這座建築被毀壞，也能夠根據這些資料將它們依原樣予以恢復重建。所以這種照片資料要求十分全面而詳盡地記錄，從建築的整體外形到每個局部，從建築的結構體系到每個不同的節點，例如中國古建築的各種型號的斗栱，各部分的裝飾、色彩等等都要拍成照片，整理歸檔。

在本書中，我們講的重點是怎樣拍好作爲宣傳用的古建築照片。拍攝古建築，如果只要求把一座座建築清楚地照下來，以今天的技術條件來講，當然並不困難。但要真正拍好，要把中國古代建築很準確、很完美、很藝術地表現出來卻並不容易。這裡有怎樣掌握住這些古建築的特點，怎樣構圖、怎樣用光，以及如何正確曝光、沖洗、印製直至照片的裝幀等一系列問題。下面讓我們分幾個方面來加以闡述。

準確而完美地表現建築

任何建築，大到由眾多建築羣所組成的城市，小到一個門廊或花架，在形式上都有它各自的特點。這種特點首先是由這些建築的不同功能所決定的。火車站和旅館不同，前者有寬廣的候車室，後者有許多客房；紡織廠和住宅自然也不一樣；這種區別在外形上一看就能分辨。但是同一類型的建築在形式上往往也並不雷同。古代的宮殿和現代的政府大廈；貴族的府邸和近代的別墅；它們都屬同一性質的建築，但卻有著不同的外部特徵。這種現象的產生，是由於時代所造成的不同條件，由

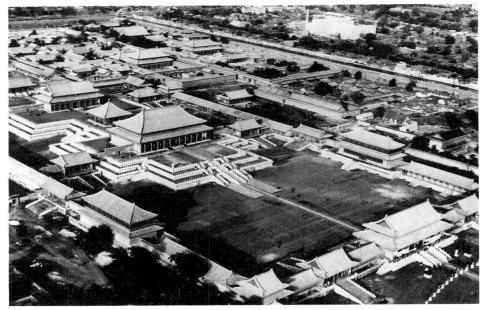

圖　1　北京故宮

於各地氣候、材料、施工的不同狀況，由於各個國家、各個地區文化背景的差異，以及建築主人和建築師不同的素養和愛好等綜合因素所造成的。我們要拍好建築就必須要掌握住這些建築各自不同的特徵，才能比較準確地表現它們。這種特徵不僅表現在建築的外觀形象上，而且還表現在建築四周的環境、建築的色彩和裝飾等方面。

形象的特徵：

　　建築外觀形象的特徵是人們比較容易看得到的。中國古代建築和歐洲古代建築相比，有著明顯的區別。中國古建築以木結構爲主，單幢建築的量體較小，都以幾幢建築組成的羣體出現；歐洲古建築以磚石結構爲主，單幢建築量體大；二者在外形上各有鮮明的特點。這是從橫的方向來比，如果再從縱的歷史方向來比較，中國古建築與中國現代建築間自然也有很大的差別。宮殿、寺廟、會館中的戲台和今天的劇院完全不是一個樣子；北方四合院住宅和今天的多層和高層公寓相比自然也不一樣。我們在拍攝時就要善於抓住這些古建築的特徵。例如中國古代的北方，小到四合院的住宅，大到紫禁城的宮殿，都是由幾幢建築圍成的一個個院落所組成，所以在拍攝時就不宜表

現單獨的建築，而要表現出這些建築的羣體組織。對於像皇宮這樣規模宏大的建築羣，最好用高空俯瞰的角度拍攝，才能表現出宮殿建築羣體的宏偉面貌（圖 1）。

在人像攝影中，講究要拍出人物的性格特徵，我們拍攝古建築也要拍出這些建築形象的性格特徵。人們要問，建築或者附屬於建築的小品、雕刻和陳設，難道也有其性格特徵麼？現在讓我們從拍攝獅子雕刻爲例來說明這個問題。獅子，一般被視爲獸中之王，性格兇猛，所以古代在重要建築的大門前，專門放置石雕或銅鑄的獅子，以達到護衛和壯大聲勢的作用。我們在北京故宮太和門，在一些寺廟和王府的大門前都能見到這類獅子雕刻。門前左右各一，左爲雄獅，右爲母獅，面朝門外蹲在石頭礅子上（圖 2）。這種獅子的造型多以表現它們的兇猛性格爲主，呲牙咧嘴，瞪著圓眼，突出的身上肌肉，連獅爪都做得那麼尖而長（圖版 11）。但只要我們仔細觀察，就可以發現，不是所有在建築門前的獅子都是這副兇相。北京北海公園牌樓門前和曲阜孔府門前的石頭獅子就並不顯得兇狠，反

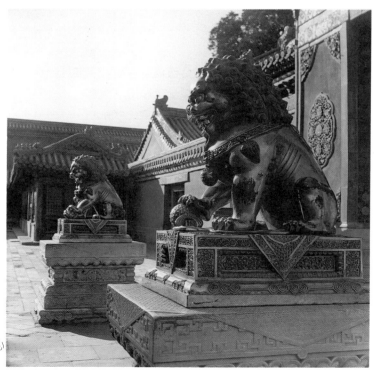

圖　2　北京故宮養心殿門前銅獅

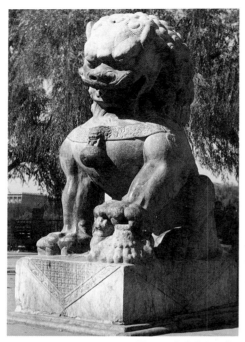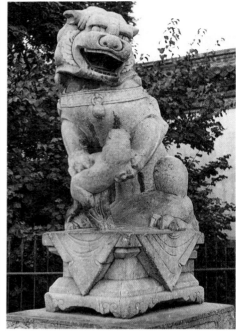

圖 3 北京北海石獅　　　　　　圖 4 山東曲阜石獅

而帶有幾分頑皮樣（圖3、4）。北京頤和園裡有一座十七個
橋洞的長橋通往龍王廟島，在這個橋兩邊所有石欄杆的柱頭上
都雕有一隻石頭獅子，它們的樣子更顯得活潑可親。有的歪著
腦袋遙望著萬壽山；有的在胸前愛撫著一對幼獅；有的身上、
背後、腳下有幾隻小獅在嬉戲（圖5）。這種雕刻的獅子真有
點像在舞台上由人扮演的獅子舞的形象，其模樣和姿態完全「
擬人化」了。我們在拍攝這些獅子雕刻時就要仔細地觀察，認
真地構圖，選擇好光線和角度，才能充分表現出這些獅子所具
有的不同神態。

環境的特徵：

　　建築的環境，包括的內容很廣，主體建築周圍的其它建築
，建築物前面的陳設、樹木、花草，以至活動著的人羣都和建
築有關係。要準確而完美地表現建築，就必須要表現出這些建
築周圍的不同環境特徵。山西渾源縣有一座古寺廟，建造在山
間的陡壁上，各幢建築和建築間的廊屋都由插入山岩的木樑支
撐著，故名為「懸空寺」，遠看頗為壯觀，登入寺中也會有驚

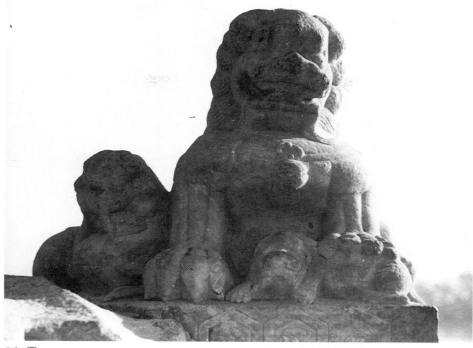

5之1圖

圖 5 北京頤和園十七孔橋上石獅（共五張）

5之2圖

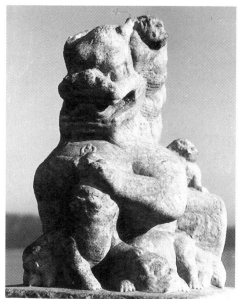

5之3圖

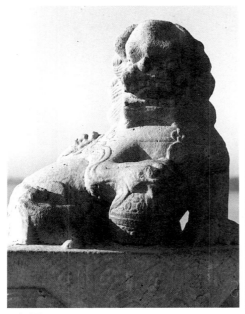 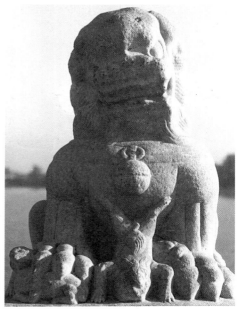

5之4圖　　　　　　　　　　　　　5之5圖

險之感。如果我們在拍攝時不抓住這種懸空的特徵就等於沒有
準確地表現出這座寺廟的特點(圖6、7)。北京太廟裡的古柏
樹林、頤和園知春亭四周的垂柳,都是與建築性質相配的綠化
環境。如果我們用綠柳作皇帝陵墓建築的前景自然就不合適了
。今天我們拍攝故宮的太和門和太和殿,要擺出當年皇帝上朝
和結婚時的盛典自然是不可能,除非遇到拍攝電影或電視,用
現代人化裝成古代的文武百官跪立在太和殿下,旌旗林立,鐘
鼓齊鳴,香煙繚繞,才有可能再現昔日的神聖場面,而這種機
會自然很難遇到。而在平時,故宮一年四季都是遊人絡繹不絕
,紅男綠女、中外人士參雜,如果不加選擇地將這些現代人物
拍進場景,自然就減低了甚至還會破壞這座古代重要建築的準
確形象,所以不如不要出現人物而單純地表現太和殿建築本身
,反而會得到較好的效果(圖8、圖版1)。

色彩的特徵:

　　在建築上,色彩具有重要的裝飾作用。北京故宮的皇家建
築可以說通身都經過裝飾,具有強烈的色彩效果。藍色的天,
黃色的琉璃瓦頂,屋檐下青綠色的彩畫和紅色的門窗與立柱,

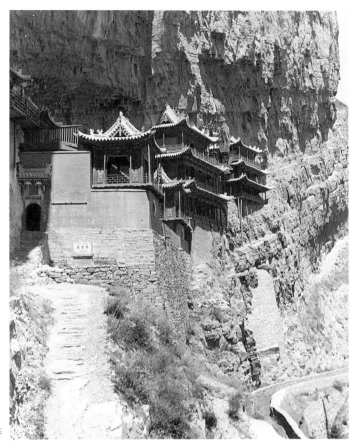

圖 6 山西渾源懸空寺

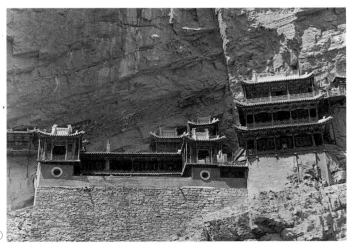

圖 7 懸空寺
（未照出環境特徵）

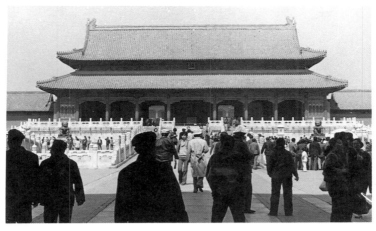

圖　8
北京古建築門前

白色的石台基和深色的鋪磚地面。這些藍與黃、綠與紅、白與
黑的色彩放在一起，形成了強烈的對比。加上在彩畫和門窗上
大量地用金色，使它們組成了一幅皇家建築的富麗堂皇景象。
我們再看南方園林，無論是以自然山水爲主的杭州西湖，還是
以人造環境爲主的蘇州、揚州私家園林，從它們的建築到綠化
環境，都講究一種淡雅平和的色調。白粉牆、灰黑瓦、咖啡色
的樑架和門窗，不用絢麗的彩畫。我們在拍攝這些主題時，就
要把握住並且設法突出它們的不同色彩特徵。拍皇家建築，曝
光時間要略爲減少，使拍出來的幻燈片和照片色彩濃艷、效果
強烈（圖版 1）。拍攝江南園林，曝光時間需略爲增加，使出
來的照片具有清淡與平和的色調（圖版 100）。頤和園是清朝
乾隆時期興建的皇家園林。乾隆皇帝多次下江南，對南方園林
頗多讚賞，他要在北方的頤和園內仿照南方園林的風格設計若
干景點，所以才出現了仿照杭州西湖蘇堤形式的頤和園西堤和
其上的六座橋；出現了仿照無錫寄暢園建造的諧趣園。怎樣表
現這座既有江南園林風格，又有皇家建築氣魄的園林呢？頤和
園的萬壽山和山上的佛香閣是這座皇家園林的風景構圖中心，
也可以說是頤和園的標誌。我們見到許多照片都是拍的這個帶
標誌性的中心區域，萬壽山上綠樹叢中一片黃琉璃瓦頂的宮殿
建築，自昆明湖濱依次排列直至山頂，從形象到色彩都顯示出
皇家建築的氣魄（圖版 79）。但是這種取景總覺得輝煌有餘
而園林氣氛不夠。現在我們選擇一個有薄霧的早晨，站在西堤
上也同樣拍萬壽山、排雲殿和佛香閣這個主題，這時，山和建

築都受逆光照射，排雲殿、佛香閣的富麗堂皇色彩都被淡化了，山、水和建築都處在一種青綠色的薄霧之中，呈現出江南園林的淡雅風貌（圖版80），這就是我們所要求的，抓住色彩特徵來表現建築和環境的特點。

在實際創作中，怎樣才能較佳地把握住建築在形象、環境和色彩等方面的特徵，並且突出地將它們表現出來呢？這裡有一個很重要的方法就是要善於概括和提煉。所謂概括和提煉，就是能夠抓住建築特點最主要、最明顯和最具代表性的部分，並且用簡練的構圖將它們突出地表現出來。

現在舉一些例子來說明。

中國古建築中有一種門叫垂花門，它的特點是門前屋檐下有兩根柱子，柱子並不落地而是懸在空中，在柱子懸空的下端雕刻成一朵花的樣子，所以稱為垂花門。這種門多用作住宅內院的入口大門，形式華麗而活潑。拍攝這種院門，如果只是一般地拍它的全景就表現不出這種門的特點（圖版95）。如果我們通過觀察和選擇，抓住它的「垂花」做文章，因為這才是別種樣子的門所沒有的特徵。現在把垂花作為拍攝的重點，同時也注意表現出垂花在大門上的位置，在構圖時，借用附近的樹，用長焦距鏡頭，使樹葉變為虛幻的綠色作為前景，應用虛實和紅綠色彩的對比，將垂花刻畫得比較細緻，從而得出一張較為新穎的作品（圖版96）。

北京故宮皇家建築的色彩效果是十分強烈的，藍天黃瓦紅屋身，金碧輝煌。前面三大殿是這種效果，後面三座宮也是這種效果。拍出來的照片都是很大的屋頂，深色冷調子的檐部，紅色的立柱和門窗，下面是白石基座，這類照片看多了就會使人有點繁重和囉嗦之感。能不能把這種色彩效果提煉出來，用一種比較簡練的手法來表現呢？也就是說可不可以在故宮裡找到一處地方可以更概括、更集中地表現出這種特有的色彩效果呢？現在我們選擇故宮乾清門兩邊的宮牆處，在這裡，牆身是紅的，牆檐是綠的，牆頭有黃琉璃瓦，上面是碧藍的天，一排金色水缸置放在紅牆前，在陽光下，色彩效果是如此的強烈，藍天黃瓦、綠檐紅牆，大片的金，這不正是皇家建築所特有的色彩組合麼，但是它比太和殿，比一般宮殿建築表現得要簡練得多（圖版28）。

中國古建築中有一種版門，它多安設在重要建築羣的大門上。這種版門的正面有成排的門釘，這種門釘原來是用作連接

門板和後面橫向腰串木的釘子的釘頭，後來這種釘頭逐漸成爲一種大門上特有的裝飾。而且根據古代朝廷的禮制，更制定了依版門和門釘的不同顏色以及門釘數的多少來代表建築物主人官職的大小。凡皇帝所用的建築大門，一律用紅門金釘，門釘縱橫各九排共八十一枚，這就成了最高級的大門形制。怎樣來表現這種皇家建築的大門呢？拍攝時大可不必取其全景，而只需拍大門的一部分，利用光影的變化，集中地顯示出這種版門強烈的裝飾效果（圖版 23 ）。

中國古建築的屋頂，因爲結構的原因，在它的四個角部分都向上翹起，稱爲屋頂的四角起翹。這種起翹在形象上增加了屋頂的變化，減輕了屋頂的笨重感，成爲中國古代建築明顯的特徵之一，所以古人將它們描繪爲「如鳥斯革，如翬斯飛」。怎樣表現這種鳥革翬飛的浪漫主義印象呢？如果只是一般地照屋角的起翹，效果並不強烈；如果我們選擇一處有數個屋角相鄰近的地方，用廣角鏡向上仰拍，使幾個屋角向上高高翹起，由於用廣角鏡而產生的透視變形，使這種翹起的效果更加強烈而集中（圖版 118 ）。

對古代建築的特徵要概括和提煉得成功，除了要很敏銳地抓住它們最突出的特徵以外，很重要的是要精心地構圖，就是說要把你抓住的特徵很突出地表現在照片上。上面所舉的幾個例子都告訴我們，這種構圖要簡潔而不宜繁瑣，要剔去一切不必要的形象；要用大小、虛實、色彩的對比盡可能地把你要表現的重點表現出來。我們常常喜歡用綠色的柳樹枝作景物的前景以表現春天的氣息。但是選用什麼樣的柳樹枝卻大有講究，柳枝不在多，疏密長短得宜；柳葉不能大，以初發的柳芽爲最佳；這時葉嫩色鮮，具有一種生氣（圖版 90 ）。柳枝的飄動方向，柳葉是實是虛，都決定於主體建築的形象和創作要表現的主題。可見概括和提煉是一個精心創作的過程，不是簡單從事就能得到的。

精心地利用光源

有人説，光線是攝影的靈魂；或者説，攝影是一種表現光的藝術。這是很有道理的，因爲沒有光可以説就沒有攝影。光線來自光源，光源有兩種，即自然光源和人工光源。古建築攝影主要依靠自然光；當然也有依靠人工光的，例如室內照明，

建築的夜景，和普通常用的閃光燈。

一、自然光的應用

自然光指的是日光。日光是有變化的，一年四個季節，一天不同的時辰，加上天晴、天陰、下雨，都使光線有強弱的不同，有色溫的高低，因而使照片產生不同的效果。下面讓我們從光線的照射方向和光線的強弱兩個方面來說明拍攝古建築應注意的一些用光問題。

1. 從光線的照射方向來說，隨著太陽從升起到西落的不同位置，對景物的照射就有順光、側光和逆光以及角度的高低之分。

順光，即日光對建築的正面照射，它可以使建築物各部分都很明亮，色彩鮮明。但順光照射所產生的陰影不多，建築的立體感不強；尤其對於一些雕刻作品和裝飾，不能充分表現出它們的起伏變化。對於拍攝像琉璃、金屬等材料的建築，順光有時不能表現出這些材料的質感。

側光，這是最常見的日光照射角度。因為對於任何位置的建築物來講，真正受到日光正面照射的時間總是很短暫的，大部分時間都處於側光照射之下。側光照射的特點是建築物的反差大，色彩鮮明、陰影明顯，使建築的立體感強。隨著一年四季季節的差異和一日之間早晚時辰的不同，又使日光照射的角度和高低處於不斷地變化之中。我們在拍攝古建築時，要根據建築的不同性質、不同的體型、不同的材料和周圍不同的環境來選擇合適的側光照明。拍攝故宮太和殿和曲阜孔廟這一類體型較大的宮殿和寺廟建築，它們的材料、色彩都很複雜，上有琉璃瓦的大屋頂，出檐很深，檐下是深色的彩畫和複雜的構件，大殿下面還有白色的石造基座，在較高角度的側光照射下，屋頂的琉璃，檐下的彩畫和白石基座這幾個部分的亮度差別很大，曝光時顧此失彼，很難取得平衡。按屋頂亮度曝光，屋檐下會漆黑一片；按屋檐下面部分曝光，則房頂和台基又失去了應有的層次（圖9）。所以拍攝此類古建築，需要選擇冬季或其他季節的早、晚時刻，這時陽光低斜，亮度減弱，建築的檐下比較亮，其他各部分明暗差別也不很大，曝光容易取得平衡，使建築各個部分可以表現得比較充分（圖版9）。同樣的道理，拍攝頤和園的長廊也適宜於選擇這種光照，因為長廊內部樑

枋上的彩畫部分和下面的坐凳、地面部分亮度差別很大，只有
在低斜的陽光照射下，利用地面的反光，使上面的樑枋部分增
加亮度，減少長廊內外和上下部分之間的反差，從而得到一張
較清晰的照片（圖版 85 ）。

　　逆光，我們常常看到在一般攝影中，凡是拍攝白色羊羣和
雞羣、鴨羣的照片，往往都採用逆光。因爲逆光可以在羊、雞
、鴨身上產生高光，從而表現出羊羣和雞鴨的遠近層次和它們
身上的絨毛質感。如果用正面光拍攝這種題材，結果將會是一
片白色而分不出遠近。拍攝古建築也是這樣，宮殿、寺廟大殿
台基四周的石欄杆和石橋兩邊的欄杆上都有成排的石柱，柱頭
上多有各種雕飾。如果用正面光拍攝，不但使柱頭連成一片，
而且還不能充分表現出柱頭上的雕飾內容；用逆光拍攝就可以

克服這些缺陷（圖版 138 ）。在拍攝一些色彩豐富的古建築或者花卉時，有時用正光和側光照射，由於強烈光線所造成的陰影會影響形象的完整，甚至會失掉色彩的層次；如果用逆光拍攝，反而會得到較好的效果（圖版 35 ）。

2. 現在再從光線的強弱來說明應注意的問題。以一年四季來說，冬季的日光相對來說比其它季節要弱；一天之中，早晚日出日落時和中午相比，光照的強弱相差也很大；天晴時陽光強烈，有雲時陽光變弱乃至成爲陰天；這些變化都對建築造成不同的效果。我們拍攝古建築，就要根據不同的拍攝對象和我們創作的意圖來選擇不同的光照。爲了要表現古代宮殿建築的強烈色彩效果，自然要選擇陽光明媚的晴天；要表現江南園林的淡雅環境，就要選擇陽光較弱的天氣，甚至於可以在陰天或雨天拍攝（圖版 98 ）；古代園林的綠化環境，由於樹木花卉的品種多，枝葉繁茂，層次細膩，如果在強光下拍攝，則樹木花草會產生許多陰影，在照片上會出現大大小小的黑點和黑塊，只有在弱光下拍攝，才能顯示出綠化布置的細膩層次（圖版 100 ）。

在這裡，還要特別說明利用光線表現景物的空間層次的問題。我們在觀察自然景物時，會發現這樣的現象，近景的色調比較深而暗，遠景的色調比較淺而亮；近景的光影反差比遠景的大；近景的輪廓線比遠景的清楚；近景的色彩飽和度比遠景的要強。這種自然現象在攝影中稱爲空氣透視，或者稱色調透視。如果在天空中有霧氣，這種透視現象就更加明顯了。我們在拍攝古建築羣，拍攝古代園林的較大場景時，應該正確地表現出這種遠近的透視感。一般而言，只要拍攝時曝光正確，在沖洗、印製中操作正常，照片是能夠達到這種要求的。但是在實際拍攝中，往往由於天氣的因素或操作上的失誤，使這種色調透視不能充分地表現出來，從而影響了照片的質量。所以在拍攝中需要注意選擇適合的天氣。拿北方地區來說，每年的九、十月份，這時期秋高氣爽，陽光明亮、空氣清新，景物能見度很高，拍攝建築羣的結果是遠近都很清楚，缺乏空氣透視感，看上去反倒有點不真實（圖 10 ）。如果選擇在春季拍攝，尤其是一早一晚，日出之初，晨霧未散；日落之前，地面尚有靄氣；建築由近到遠，層層淡化，整張照片色調豐富，透視感強（圖版 83 ）。有時爲了拍攝霧中塔影，就必須專門選擇有

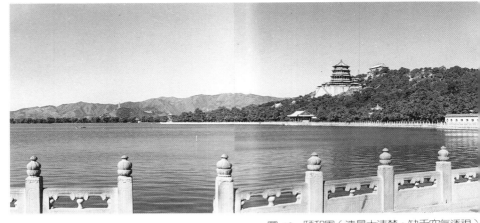

圖 10　頤和園（遠景太清楚，缺乏空氣透視）

霧的天氣，拍攝時密切觀察霧的厚薄，陽光照射的亮度，等到
最適宜時按下快門（圖版 119）。

二、人工光的應用

　　古建築攝影中，依靠人工光照明，通常有以下幾種情況：

　　一是拍攝古建築或城市的夜景。一個城市的古城樓，城中
心的鐘樓、鼓樓往往是這座城市的一個象徵，所以在節日喜歡
用燈光加以裝飾照明。在國外許多地方多用聚光燈從建築的四
面底部向上照明，使建築在黑夜中保持相當的亮度。在中國則
多在建築的四周邊上安裝燈光，在黑夜中顯出古建築的輪廓形
象之美（圖 11）。拍攝這類場景，只需要掌握準曝光時間就
可以了。當然如果要得到的既是建築的夜景，又要看出建築細
部的照片，則需要採取兩次或多次曝光的辦法才能獲得較好的
效果。

　　二是拍攝古建築的內部空間，例如大殿的殿堂和寺廟的佛
堂等等。這些場所即使在白天也不是很明亮的，拍攝時往往需
要開燈照明，增加室內的亮度。在拍攝彩色片時，需要注意室
內照明燈的種類，如果用的是普通熾熱燈泡，則燈光的色溫較
低，需要用燈光型彩色膠卷才能得到正確的色彩。如果用日光
型彩色膠卷，那麼得到的反轉幻燈片和照片，色調會偏橙黃色
，不能正確記錄室內的原有色彩。

　　但是一般室內的燈光照明對於拍攝照片來說還是偏暗的，
它所需要的曝光速度往往超出我們手握相機所可能保持的穩定

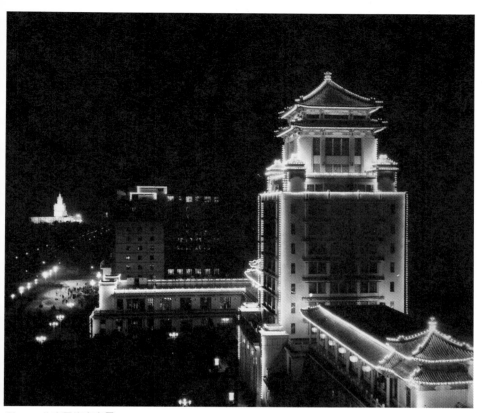

圖 11　北京民族宮夜景

程度。如果把鏡頭光圈放到最大，曝光時間可以縮短，但又失去了應有的景深要求。所以在拍攝室內時，人們往往喜歡用閃光燈。在這裡，要特別談一談在古建築攝影中應用閃光燈的問題。

閃光燈的特點是亮度大，但照明的範圍有限，一般的閃光燈只能在六米之內達到照明的作用。我們在拍攝古代民居的室內，拍攝建築外面的一個局部，屋檐下的裝飾，牆邊的小品，當他們處在陰影之中，或者天陰亮度不大時，用閃光燈作輔助光，效果是好的。但是在拍攝較大場景時，例如拍佛堂的全景，如果也用閃光燈照明，那麼距離近的物品可以照得很清楚，而遠景卻仍處於暗中，得不到我們所要求的效果。另外，閃光燈因為亮度大而光源集中，所以使前景在後景上落下明顯的陰影。而且這種狀況，在我們取景時，不像在陽光下能夠預先看

到而往往會被忽略，等按下快門，照片洗出來後才會發現。而這種陰影是我們在構圖中並不需要的，有時還因此破壞了整張照片的完整。再者，閃光燈的光亮度大，色溫高，在拍攝某些主題時，如佛堂的內部，會使照片過分清楚明亮而失去主題應有的氣氛。鑑於以上種種情況，所以我們在拍攝古建築的室內時，尤其拍攝較大的空間時，最好不要用閃光燈而依靠自然光線或者室內原有的燈光。我們知道，照相機的鏡頭和人的眼睛不同。人眼觀察景物，當場景很暗時，我們可以放大瞳孔以適應較暗的環境。所以當我們參觀故宮時，從很亮的室外進入很暗的太和殿裡，瞬刻間彷彿什麼也看不見，等到過一陣子後，就可以看清大殿內的陳設佈置了。但是人眼睛的這種適應能力是有限度的，也就是說，人眼睛瞳孔放大的程度是有限的。當室內很暗時，我們不論在裡面呆多久，不論眼睛睜得多大，也還是看不清。可是照相機卻不同，膠卷的感光作用是和它的受光量成正比的，而受光量又決定於光的亮度乘以受光的時間長短。也就是說，在很暗的環境中，我們用一定的光圈大小（爲了取得較大的景深，光圈不宜過大），只要加長曝光時間，就可以使膠卷得到應有的曝光量，從而得到一張曝光合適的底片。從理論上講，不論景物多暗，只要相應地增加曝光時間，總是可以使膠卷得到應有的曝光量的。根據這個道理，我們在拍攝古建築較大空間的內景時，由於建築是固定不動的，不是行動中的人物和車輛，所以只要將相機用架子固定，完全不用閃光燈，甚至不用燈光，採用較長的曝光時間，總是可以拍出紋理清楚、層次細膩、色彩正確的照片（圖版 37）。天壇皇穹宇的室內藻井就是這樣拍出來的（圖版 65）。在這裡如果用閃光燈，不但因距離太大，藻井的頂部會拍不清楚，而且由於突出的構件太多，會造成一些雜亂的影子而破壞藻井的完整構圖。經驗告訴我們，拍好這類照片的關鍵是要掌握準曝光的時間。這裡要注意的是：第一，在一般情況下是依靠測光表測光。不論是相機上的自動測光還是單獨的測光表，一定要注意室內各部分亮度的差別。因爲室內很少是完全封閉的，四周都開有門和窗，自然光從門窗中投入，尤其在晴天有陽光照射，造成室內各部分光差很大。我們必須分別測出各部分不同的亮度，掌握好我們要表現的中心部位必須清楚，同時照顧到其他部位的清晰，從而綜合得出一個適當的曝光時間。拍攝建築有一句經驗之談，叫做「不怕光線弱，就怕光不勻」，尤其拍攝室

内，就怕各部分亮度相差太大，所以有時寧可在陰天拍攝也不希望有陽光直接射入。第二，要注意膠卷的「倒易率失效」（相反則不規）規律。因為拍攝室內，有時曝光時間會超過一秒鐘，這就要在測光表所指出的時間基礎上另加曝光時間才能得到正常的底片。第三，還要根據我們對照片的特殊要求來掌握曝光量。例如要表現佛堂內幽暗的宗教氣氛，就要減少測光表測出的曝光時間；要表現天壇皇穹宇天花藻井的藝術效果，就要有意增加一點點曝光量，使藻井顯得十分清晰，比人們在現場觀賞時還有明亮感。當然要十分準確地掌握好曝光量是不容易的，所以在拍攝這種場景時，最好用不同的時間多拍幾張底片以備挑選。

以上講的是在一般情況下拍攝古建築的室內環境，對於拍攝很重要的、場面很大的古建築內景，例如拍故宮太和殿內部，拍西藏布達拉宮的內景，那當然需要特殊的燈光照明，需要仔細地布光，照顧到各部分的亮度，注意可能造成的投影，而且需要用大型相機拍出大尺寸的底片，這些條件就不是一般的建築攝影者所能具備的了。

三、照片的調子

照片的調子是由於用光的不同而產生的。所謂調子有兩種含義：其一是從一張照片的影調反差來區別的。反差強的稱硬調。其二是從一張照片的整個色調深淺來區分的。整張照片色調淺的稱高調，色調深的稱低調，二者之間的稱中間調。

1. 首先來看從光影反差上區分的硬、軟、中間調照片的不同效果。硬調的照片光影強烈，對比度大，色調明快。我們在拍攝石台基上的欄杆、柱頭、螭首，在拍攝石門、琉璃牌坊、華表等建築物時可以用這種硬調處理，拍出的照片形象鮮明突出，線條挺拔有力（圖版 3）。當然在反差強烈的情況下，需要注意不能讓亮部和暗部完全失去應有的層次，否則看上去就不夠細緻和真實了。

軟調照片的光影對比小，中間層次多，色調較細膩。我們拍攝古代園林中細緻的植物配置，拍攝古建築室內家具陳設的布置，用軟調是比較合理的。這樣可以較清楚地看到各種家具的式樣，裝飾的設計和各種擺設的精緻（圖版 105）。當然，軟調照片並不是不要光影的對比，任何照片，如果完全沒有黑

白光影的對比將會顯得蒼白無力。

中間調照片的特點是反差適中，光影明確，多數照片都採用中間調。頤和園的畫中遊，屋頂是發亮的琉璃瓦，屋檐下是深色的構件，紅色的柱子、白石台基、磚砌的欄版、周圍還有疊石交錯，整座建築是重檐式的樓閣，四周有樹木環繞。拍攝這種體型複雜、材料多樣、色彩豐富的主題，如果採用強反差的硬調，則必然是顧此失彼，許多地方得不到表現；如果用軟調，建築的各個部分雖然得到了表現，但在總體上會顯得平淡，不夠明亮和精神，表現不出畫中遊在萬壽山西坡上作為一個景點的重要位置。所以在這裡採用中間反差可以得到較好的效果（圖版 137 ）。

一張照片反差的強弱，除了主要決定於拍攝時光線的強弱和照射的方向等因素以外，還可以借助於不同種類的膠卷和相紙所具有的特性來進行調整。例如在夏季的艷陽天拍攝宮殿，為了減少反差，可以用速度較快的膠卷，用較弱的顯影液沖洗和用軟性的相紙製作照片。相反，有時在不強的光照下或是在陰天拍攝古建築，為了提高照片的反差，則可以用速度較慢的膠卷，用強性顯影液沖洗和硬性相紙製作照片。在彩色攝影中，雖然在膠卷沖洗和照片製作過程中一般很難調整反差，但是在膠卷的快慢速度上，也就是在膠卷的反差大小上還是有選擇的可能的。

2. 我們再從照片色調的深淺上來看高、低和中間調照片的不同效果。首先，照片上高低調之分，本來是來源於自然界和實際生活的真實狀況。醫院的病房總是淺色的牆壁和家具，醫生、護士和病人也總是穿著白色和淺色的衣服；煤礦的礦坑內四周總是黑色的煤層，礦工也當然不會穿白色的工作服。人們用攝影再現這種景象時，總要忠實於原來的環境特點。在不斷的創作實踐中，攝影家逐漸產生了一種對高低調的追求，以便更典型、更藝術地表現主題，這種色調的追求後來又被廣泛地用在一般的攝影中了。

在人像攝影中，初生嬰兒、幼小兒童、醫生、護士總喜歡用高調照片來表現。拍攝時多採用正光或散光，使照片上的陰影很少，反差很小，背景淡化，紋理細膩，適於表現這類人物和環境的特點。老人、礦工則常用低調照片來表現。這種照片影調深沈，層次豐富，顯示出人物敦實的特徵。在靜物攝影中

，拍攝玻璃製品，淺色的瓷器、淡色的花卉常常用高調；而拍攝銅器和鐵器則用低調；否則就不能表現出各類物品的材料特點和不同的質感。

拍攝古建築，應該採用那種色調呢？這要根據拍攝對象的特點和照片要達到的目的而定。一般而言，開闊的風光，例如北京頤和園和北海的湖光山色，杭州西湖勝景應該用高調或中間調來表現（圖版 140）。建築的夜景，寺廟的佛堂當然得用低調來攝影（圖版 37）。白石欄杆用高調，銅香爐、鐵獅子就得用低調（圖版 135），都是景物本身的特點所決定的。如果把佛堂內部拍成高調，那就失去了宗教建築應有的神祕氣氛，不成其為佛堂了。鐵獅子拍成高調也就和石獅子沒有區別。但有時為了表現建築的某一種特殊效果，也有打破常規的。例如前面講到的天壇皇穹宇的室內，這是當年清朝皇帝舉行祭祀典禮的地方，光線很暗，顯出一種肅穆的氣氛。但是今天我們要表現的不是這種氣氛而是它們在建築藝術上的成就，皇穹宇室內的天花藻井是中國古代建築技術和藝術上的傑作，結構嚴謹、構圖完整、色彩絢麗。在這裡，不能用低調而應該用中間調才能充分表現出這座天花藻井的絢麗面貌。

這種高低和中間調的照片，是否在拍攝時只要正確曝光就可以自然而然地得到呢？事實當然並非如此。盡管現在使用的大多數都是自動調整曝光的相機，所謂曝光準確已經不成為問題。譬如我們用自動相機拍攝佛堂內部，此時佛堂裡的和尚正在唸經、燭光高照、香煙瀰漫，昏暗中充滿神祕的氣氛。但洗出照片一看，色調卻比實際的明亮得多，那種神祕氣氛被大大地沖淡了。這是因為相機的快門速度和光圈大小是根據佛堂內的光線強弱自動調整的，它的結果是要使拍攝對象在照片上呈現出灰色的中間調。所以拍攝這類場景，為了要得到佛堂內原來那種昏暗的環境氣氛，就需要改變相機的自動曝光數，有意把曝光量減少以求得預期的目的。

學習一點知識，了解拍攝對象

文學家寫小說，藝術家畫畫，他們在創作之前，一定會到實際生活中去瞭解他們要描寫的社會，瞭解他們要畫的人物，甚至親身參與到他們要描繪的事件中，越是深入，他們的作品就越精彩，否則不易創作出好作品來的。攝影也是一樣，譬如

作爲一名體育攝影記者，要拍好一場籃球比賽，除了必須具備有基本的籃球知識以外，還需要瞭解比賽雙方的特點，各方有那幾位進攻能手，他們各有什麼高超的技術，他們習慣於在什麼位置，用什麼姿勢投籃。拍攝體操比賽，也要了解運動員的比賽動作，了解他們各有什麼高難度技巧，有什麼絕招。除非有了這些基本的調查，並做好充分準備，包括預先選好拍攝點，調整好距離和光圈速度等，才有可能拍出成功的作品。

要拍好古建築，也得這樣。我們最好要學習一點中國古代建築的發展歷史，了解一下歷史上各個朝代的建築各有些什麼特點，唐、宋、元、明、清各個時期在建築造型、建築裝飾、建築色彩上都有些什麼變化？這樣，我們在拍攝各個時期的建築時，才能比較準確地把握住它們的特點。我們最好有一點古代建築的結構、裝修和裝飾方面的知識。中國古代宮殿、寺廟建築的屋頂爲什麼是曲面的？屋頂上那些安在屋脊上、屋面上的小獸是怎麼回事，有什麼意義？中國古代建築裝飾中的龍、鳳、蝙蝠以及山水人物，都表達些什麼內容，有什麼含義？如果我們對這些問題有所瞭解，那麼在拍攝時就能夠抓住它們並突出地表現它們。我們在拍攝一座具體建築時也應該對這座建築有所了解。例如拍攝北京的天壇，總得先知道天壇是做什麼用的？爲什麼天壇主要建築是圓形的平面？從南到北，圜丘、皇穹宇、祈年殿這幾幢主要建築在整個天壇建築羣中各有些什麼作用？它們在建築藝術上又有那些特色？這樣在拍攝時，無論是拍整體還是拍局部，心中方有數，才知道怎樣取景、怎樣構圖，才能準確地表現出這幢古建築的傑出成就。

也許有人不以爲然，因爲在不少人的實際經驗中，他們對建築並不怎麼瞭解，不是也拍出不錯的照片麼？在這裡，筆者有一點親身的體驗：我是在杭州唸的中學，那時根本不懂什麼建築，有時也到西湖邊上的岳王廟和靈隱寺去玩，但對那裡的古廟根本不曾注意，對這些古廟的形象也沒有什麼印象。後來到北方進了大學唸建築系，對建築有了些知識後，放假回杭州再到靈隱寺，就會注意這座廟的形象了，感覺它的屋頂很大，裝飾很多，是一座古色古香的廟。大學畢業後在學校專門教授和研究中國古代建築，這方面的知識比較廣而深了，見到各地的寺廟也多了，這時再回杭州，就感到像靈隱寺這類南方寺廟有其鮮明的特徵。屋頂很大，但與北方宮殿、寺廟的屋頂又不一樣，二者的坡度陡緩不同，裝飾也不同，尤其是屋角的翹起

很不相同，南方寺廟大殿四周伸出的角樑是那麼尖，屋角翹得是那樣地高，彷彿要直上青天。奇怪的是，這麼明顯的特徵，在我沒有學建築前，甚至於在沒有研究古建築之前，竟然並沒有發現，或者說至少是沒有如此明顯的感覺。如果那時去拍攝這些古廟，自然也不會充分地加以表現。人往往是這樣，對理解的東西，才能更深刻地認識它和感覺它，才會更敏銳地抓住它們的特徵。舉一個例子，我們到東南亞國家去參觀佛塔，到歐洲去參觀中世紀教堂，對於不懂建築的人來說，他們也能被這些迷人的寶塔所吸引，也會驚嘆那些教堂的奇異結構和裝飾。因為這些古代建築所表現出來的特點太明顯了，它們動人的形象本身就能夠打動許多人的心，所以很多人都能夠拍出不錯的照片。但是要真正拍出高品質的作品，要很準確、很完美而又很藝術地表現出這些建築，還是得下功夫認識和瞭解它們。如果我們瞭解一些緬甸、泰國這些佛教國家的歷史，知道一些這些國家佛教的狀況和佛寺的特點，如果更知道我們自己國家佛教建築的特徵，那麼才能夠敏銳地把握住那些金色佛塔的奇異造型和裝飾手法。如果我們瞭解歐洲一些宗教的內容和歷史，知道一些西方國家的建築發展狀況，才能夠更清楚地抓住這些古教堂的特點，才能夠拍出哥德教堂又高又直的磚石尖券，絢麗奪目的五彩玻璃窗，才能夠表現巴洛克教堂奇異的，雖然有些繁瑣，但卻很生動活潑的雕刻裝飾。事實證明，對拍攝的對象，有知識或沒知識，有認識或缺乏認識，其結果是絕不相同的。

博採眾長，爲我所用

拍攝古建築，要說不難也是不難，要說不容易也是實話。

爲什麼說不難，因爲建築立在那裡不會動，不像拍攝人物或新聞、體育運動那樣頃刻即逝，難以抓住；因爲古代建築既然得以保存，就必然有其歷史價值，它們本身就往往具有引人注目的藝術形象和環境特徵，彷彿就等著人們去拍攝似的，只要對準這些建築按下快門就好像完成了創作。

爲什麼又說不容易呢？第一是因爲這些有價值的古建築一般都或多或少地記載著一個時代的歷史滄桑，凝聚著一個民族的文化內涵。要在一張或數張照片上表現出這種深刻的內涵談何容易。第二，大凡這種著名的古建築，例如北京的故宮、北

海、頤和園，蘇州的虎丘、留園、獅子林，承德的避暑山莊、外八廟，拍攝者何止千千萬萬，東西南北各個取景角度，春夏秋冬四季不同景色，晴陰霧雨各種變化天氣，那一樣沒有被拍過。在這種情況下，要拍出來的作品與前人不相雷同，構圖不一般，還要有所創新，甚至出奇制勝，可真不容易啊。

現在，對於攝影創作來講，配備器具已相當進步。各種類型的相機和鏡頭，各種形式的濾色鏡層出不窮；暗室加工技巧花樣也越來越多。現在要從不同距離拍攝建築，不需要遠近來回跑，只要一隻可變焦距的鏡頭就可以了；現在要拍屋頂上的吻獸裝飾的近景，不必爬到屋頂上去，而只要架起高倍望遠鏡頭就行了；現在遇到建築上有太陽的炫光也不必躲開，只要加上一個星光鏡就可以將刺眼的炫光變成美麗的十字星光了；現在如果要創作點彩派風格的照片也不必費力氣在相紙上加工，只要將底片高倍數放大使影紋變粗就得到了。總之，現代的技術條件與幾十年前是無法相比的。有了這些條件，可以幫助我們拍攝和製作出與前人不相同的照片，創造出一些新穎的，甚至是稀奇古怪的作品。但是我們必須清楚地認識到，好的建築攝影並不是完全靠奇怪的畫面可以取勝的。要拍出真正的好作品，歸根結蒂還是決定於創作者的藝術修養和技術水準。這種修養除了長期在創作實踐中有心地累積以外，很重要的就是靠平時的學習。在學習上，對於不斷出現的新器材和新技術，一般來說，掌握起來並不困難；但對於在創作中有絕對性影響的文化素養、藝術構思能力和構圖技巧等，卻需要長時間的試驗和下大功夫學習。經驗告訴我們，為了提高這方面的能力，很重要的一點就是要善於博採眾家之長，以為我創作所用。

怎樣博採眾長，下面分兩個方面來談。

1. 攝影是一門藝術，博採眾長，首先要善於吸取藝術領域中其它門類的創作理論和經驗。我們觀賞歐洲古典主義的油畫，不論是人物肖像還是田園風光，那嚴謹的構圖、深沈的色彩、細膩的層次使我們不忍離去。荷蘭著名畫家林布蘭特的人物畫和情節畫以善於用光而著稱。在深沈幽暗的畫面上往往只用一束光亮給人以難忘懷的印象。它給我們帶來啟示，在構圖用光上需要多麼地用心和細緻。筆者在拍攝浙江寧波天童寺佛堂和新疆吐魯番額敏寺內景時就想到了林布蘭特的畫，在幽暗的佛堂和清真寺中必須要有少量的明亮處，或是香案上的燭光，

或是金色佛身上的反光，或是頂窗上照進來的一束陽光，不要多，但必須有，這樣畫面才有生氣，佛堂和禮拜堂才有靈氣（圖版 37、49）。

　　中國畫，不論在構圖經營上，在色彩應用上，與西方油畫相比，都給我們展示了另一種藝術境界。宋代名畫《清明上河圖》是一幅長卷橫幅，作者張擇端描繪的是北宋首都汴京清明節那天的市景，從城門外一直畫到城裡的大街小巷，細緻而生動地向我們展示了宋代京城的城市面貌和市井生活。五代畫家巨然的《長江萬里畫卷》長約二丈，把沿江的山山水水，江村漁舍都展現在畫面上。這樣全景式的構圖是西洋傳統繪畫所不曾採用過的。從繪畫的透視學來看，它不是機械的一點或二點透視，也就是說，它不侷限於人固定站在一點上，兩眼觀看景物所造成的透視畫面，而採取移動的多點透視。人隨船行，沿江而下，將所見山水景物一一畫下，彷彿是展開的一幅江岸景色的橫向立面圖象，豎則可以自江面的帆船畫到江岸山頂上的寺廟。這種多點透視的構圖能不能應用到拍攝建築中來呢？通常通過照相機取景，就好比是人固定於一點去觀察景物，視野只限於一定的範圍之內。但是我們在實際觀賞景物時，眼睛是活的，腦袋是可以動的，左右頭一擺，眼珠一轉，視野就寬了，甚至於超過一百八十度了。這是指人站在一處不動地觀察景物，如果我們走在馬路上，一路觀賞街景，那麼視野就更寬了。這樣的視野，顯然不能用普通照相機取景拍攝。即使用超廣角鏡，用林哈夫 Techenorama 相機，它的底片為 6×17 公分，相當於普通相機底片三倍寬度，恐怕也無法拍出。在這裡，我們可以用拼接的方法拍攝這種寬廣的場景，也就是，用普通相

圖 12　頤和園長廊
（左右三張接片）

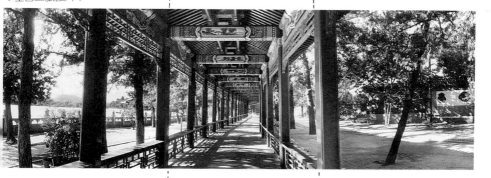

機橫向或者豎向拍幾張照片將長幅景物分段記錄下來，然後加以左右或者上下拼接以達到擴大視野的目的（圖 12、13 ）。這雖然是一種很古老的方法，但是在建築攝影中還是有用武之地。這種多視點的拍攝方法就是我們從中國畫的創作中得到的啓示。

　　此外，版畫所表現的剛勁線條和簡潔的色彩效果；民間年

兩張接片位置圖

圖 13　頤和園雲薈寺
（上下兩張接片）

畫所表現的富有裝飾性的華麗色彩，這些都對我們在觀察建築物時，在取景構圖，乃至在照片的製作中都有直接和間接的幫助和啓發。

2.博採眾長，是指也要學習在人物、風景、商業廣告、體育等其他攝影方面的經驗和理論，也要吸取攝影中各種流派的長處和經驗。

在近現代相當一個時期，國外攝影界十分流行著一種攝影流派，就是形式主義的攝影。這類作品的特點是在照片上追求一種形式的美。創作者無論是拍攝大地、森林、海濱等自然風光，還是拍攝瓶、盤、杯、碗等各種靜物，乃至拍攝幾滴水珠，一個牆角的蜘蛛網，都十分注意這些景物所具有的形式美。他們所要表現的往往不是這些自然風光和各種物體的本身，而是表現由它們的形體、線條、色彩所構成的形式美。建築既然都是由各種形體所組成，所以形式主義流派的攝影家也常常拿建築來作爲他們創作的對象。城市裡的住宅區、馬路、屋頂都可以當作拍攝的主題。但是，他們的目的並不是要表現這些住宅、馬路和屋頂本身，而是要表現這些建築物的形體、線條和色塊。在攝影家眼裡，這些馬路、住宅只是些用來構圖的零件，所以有時他們會去選擇一把門鎖，一處破玻璃窗，乃至生鏽的鐵門一角加以構圖和拍攝。與此同時，西方還流行著一種叫抽象派的攝影，也可以說它是形式主義攝影中的一個派別。上面所介紹的形式主義作品總還是通過客觀景物的具體形象來表現的，也就是說，在這類照片上，還能看得出景物的具體形狀，看得出照的是大地、是森林、是水珠、還是蜘蛛網。而抽象派作品，它所追求的也是一種形式美，但它反對通過景物的具體形象來表現，它要避開人們常見的、習慣了的一切具體景物的形式，而單純通過量體、線條、色彩來組成畫面。在這裡，把具體形象抽掉了，所以稱之謂「抽象」。在這類作品裡，人們見到的只是不具意義的線、面、體和色彩的組合，是一些虛幻的景象（圖14）。

我們所以要花一點筆墨將形式主義的攝影粗略地加以介紹，爲的是想說明對於這樣的流派，在我們拍攝古建築時也是可以學習和借鑑的。這類形式主義的作品，盡管它們所表現和追求的只是一種形式的美，但是正因爲如此，他們在拍攝中才十分注意線條、體形、色彩的安排和構圖。那怕是拍一個破蜘蛛

圖 14　抽象派攝影：〈莫迦弗沙漠發棄汽車的裂紋〉。威士頓攝。

網，也要考慮蜘蛛網在畫面上的位置，網的分布與走向，網上水珠的多少，特別採用逆光拍攝，使蜘蛛網和水珠具有立體感等等。拍一把門鎖也要考慮鎖和門在色彩上的組合。這種在形式構圖上的用心經營和嚴格要求，不正是我們在建築攝影上所要追求的麼？不論是拍攝整幢建築，或者是拍攝一座門，一扇窗，乃至一個裝飾雕刻都需要精心構圖，仔細地用光。門和窗的形式和色彩，裝飾的起伏和陰影，在畫面上的位置等，都需要用心安排和推敲。其實，建築的美基本上就是一種形式的美，形式主義的攝影恰恰是在這方面帶給我們不少借鑑和啓示。

　　攝影界有一句行話，叫做「長期積累，偶然得之」。偶然得之是指遇上好的景色，一按快門，瞬時間就完成了創作，似乎得來十分偶然而且迅速。但這種偶然是建立在長期累積的基礎之上。這裡包括創作者文化素養的提高、藝術修養的薰陶、操作技術的熟練掌握等。凡此種種都需要平時花大功夫去學習，都是一個長期累積的過程。沒有這種累積，即使有再精采的景色在眼前，也會視而不見、無動於衷，失去創作的良機。很難想像，一個缺乏文化知識的人能夠準確地掌握住古建築的形象特徵；一個美學修養不高的人能夠產生新穎的構思；技術再熟練，即使用了各種新式鏡頭，運用各種暗室技巧，拍出的作品也不會有太高的水準。所謂作品有高低文野之分，有雅俗粗細之別，其原因也就在這裡。

　　拍攝古建築是一件並不輕鬆的事情，在某些情況下還是一件很艱苦的工作。但是只要我們堅持平時的學習，長期努力、鍥而不捨，總會有收穫的。當我們付出了辛勞而得到一張滿意的好建築照片時，你將會感到成功的欣慰和滿足。

彩色圖版

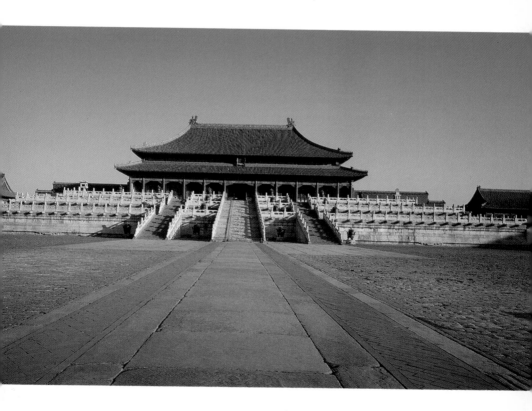

圖版 1　太和殿
　　北京故宮太和殿是中國古代留存下來的最大宮殿，是明、清兩代皇帝舉行大典的地方。整座大殿坐落在三層白石台基上，顯得端莊而威嚴。爲了再現當年文武百官上朝時對太和殿的印象，我們採取了正面平視的構圖，並在拍攝時有意將曝光量略爲減少以增加色彩的飽和度，把皇家建築特有的強烈色彩效果表現出來。

圖版 2　大殿台基

　　中國古代把重要建築多放在台基上以表示它們的顯赫地位。北京故宮的太和、中和、保和三大殿共處在一個大的台基之上。台基上下共三層，四周用漢白玉石砌造，周圍設欄杆，欄版和柱頭上都有雕飾，欄杆下有供排水的獸頭，這些雕刻組成了台基四周的裝飾帶。拍攝時注意把三層台基都表現出來。

圖版 3　台基近景（右頁）

　　北京故宮三層台基的最下層是高達三米多的須彌座。欄杆下伸出的獸頭名「螭首」。位於角上的螭首形大而雕刻精美，具有重點裝飾的作用。取景時，視點略低以顯出台基之高大。拍攝時採用硬調的强反差，爲的是突出這種石台基的裝飾效果。遠處收進黃琉璃瓦的邊門，以表現皇家建築的環境特點。

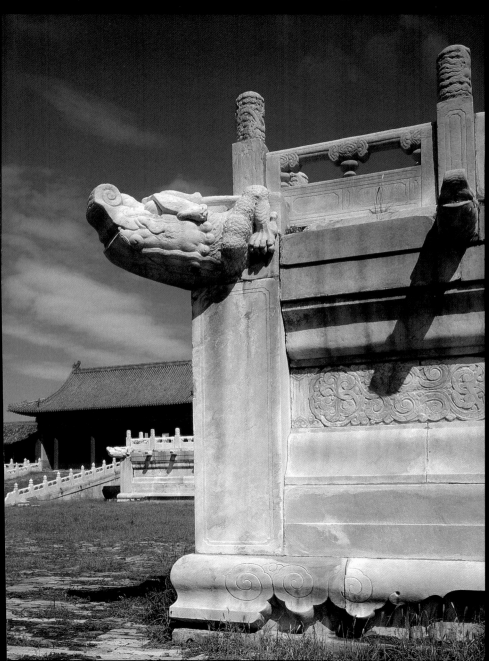

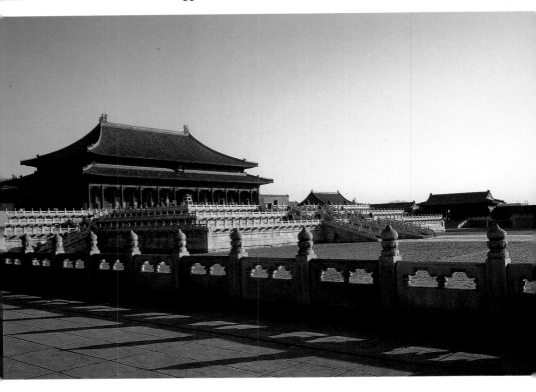

圖版 4　太和殿廣場

　　這是北京故宮最大的廣場。太和殿在廣場的北面居中，東西兩邊有建築相襯。取景時除了把太和殿放在主要位置上外，必須要表現出左右的建築。在這裡，遠處收進東配殿的一角，近處收進西配殿的欄杆，這樣就顯示出了廣場的規模大小。選擇清晨太陽昇起的時刻，採用側逆光拍攝，曝光時間略爲減少，使畫面有一種神聖而肅穆的氣氛。

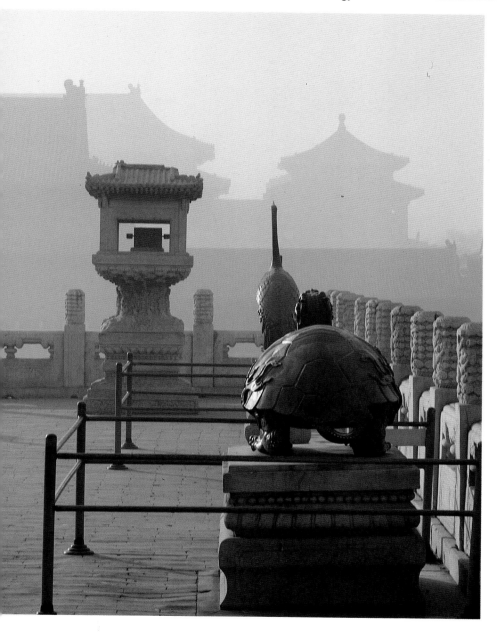

圖版 5　殿前陳設

　　北京故宮太和殿前的石台基上放有銅龜、銅鶴等陳設，這都是象徵吉祥的動物。拍攝時不用常見的正面取景，而從這些陳設的背後用逆光拍攝，選擇一個有薄霧的天氣，讓太和殿前面的建築湮沒在淺霧中，淡化掉皇家建築的濃艷色彩，使整張照片呈現出一種典雅的格調。

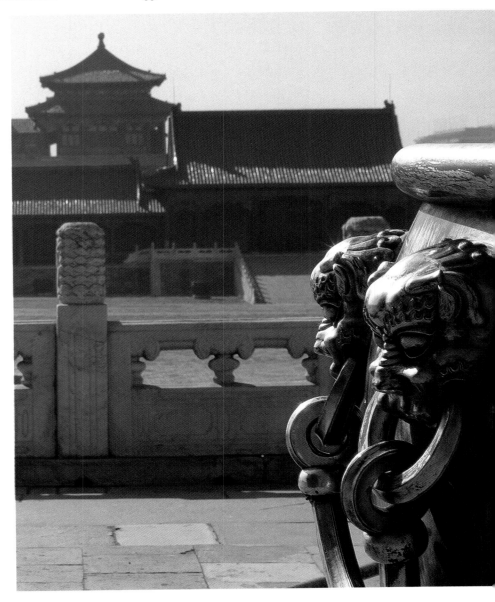

圖版 6　金缸

　　北京故宮太和殿旁的金缸是用來貯水以防火災的。缸的兩邊有獸頭含著缸耳。這種金缸不但有實用意義，而且也是一種陳設和裝飾。拍攝時捨去缸的全貌，抓住缸耳部分，突出它的裝飾效果。同時收進前面的建築以表現出金缸的地點和所處的環境。

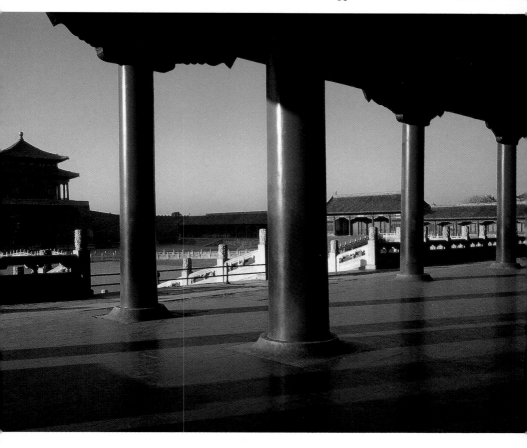

圖版 7　太和門前
　　北京故宮午門和太和門之間是一個橫向的廣場。太和門坐落在正北面，左右各有建築
相圍。我們一反從正面拍攝廣場的常見取景角度，而從太和門裡南望廣場。遠處的午門闕
亭，西面的熙和門及廊廡和近處的太和門石欄杆圍出了廣場的範圍。用太和門的幾根立柱
作近景，並選擇早晨的側射陽光形成強反差，為的是增加宮殿建築的氣氛。

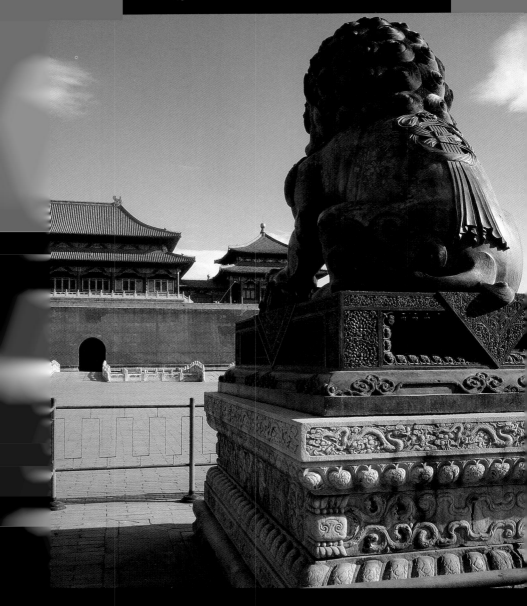

圖版 8　太和門前的銅獅

　　太和門前左右各有一銅獅，有護衛建築及壯聲勢的作用。拍攝時避開獅子的正面，而從銅獅子的背後取景，爲的是和獅子站在同一地點和同一個方向望著前面的午門，從而表見出銅獅子在太和門前的神態。

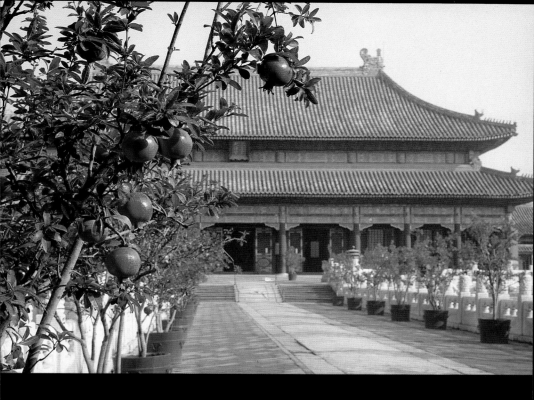

圖版 9　乾清宮

　　北京故宮的乾清宮是皇帝的寢宮。它雖然也是建在台基上，但它不像太和殿那樣要從下面爬三層台基才能到大殿面前，而是從乾清門經過與乾清宮相平的甬道即可進入殿內，這就是寢宮和前三殿不同的環境特點。拍攝時要把這種特點表現出來。同時用石榴樹作前景，採用較弱的反差，都是爲了表現這種寢宮的氣氛。

圖版 10　南望寢宮

　　這是從坤寧宮南望乾清宮。乾清宮的外形和色彩都是宮殿建築的標準式樣，現在選擇坤寧宮的門框作近景，把乾清宮的一部分納入框內。構圖時要注意的是這部分包括了乾清宮的兩個開間；包括了足以表現出廡殿頂特徵的部分；收進了乾清、坤寧兩宮前的石雕台座，並表現出後三宮的空間層次。用逆光拍攝避免了屋檐下的陰影，整張照片採用強烈的色彩對比，利用大面積的黑色襯托，突出地表現了宮殿建築的色彩效果。

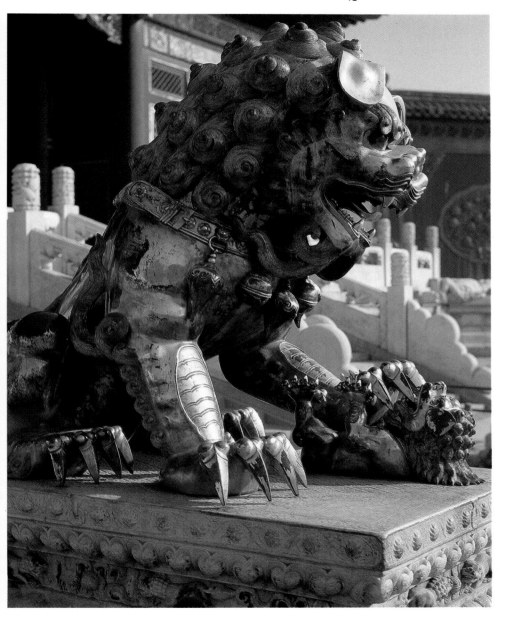

圖版 11　銅獅子

　　這是北京故宮寧壽門前的銅獅子。獅子俗稱獸中之王，以兇猛著稱，因此常被放在大門兩旁以壯聲勢並有護衞的象徵作用。怎樣表現出獅子的這種兇猛形態？我們不一定要拍攝獅子的全貌，而只需拍攝它最富有兇猛表現力的部分。這裡，我們選擇了大門西邊的母獅，只拍取它的大部分。你看這隻獅子，呲著牙，裂著嘴，瞪著圓圓的眼，腿上的肌肉是那樣用勁，腳上的爪子是那麼尖，作爲獸中之王的兇猛神態就集中地被表現出來了。

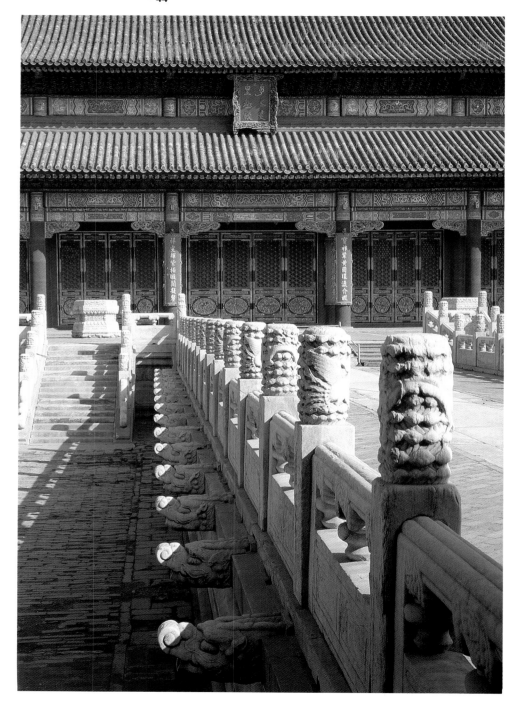

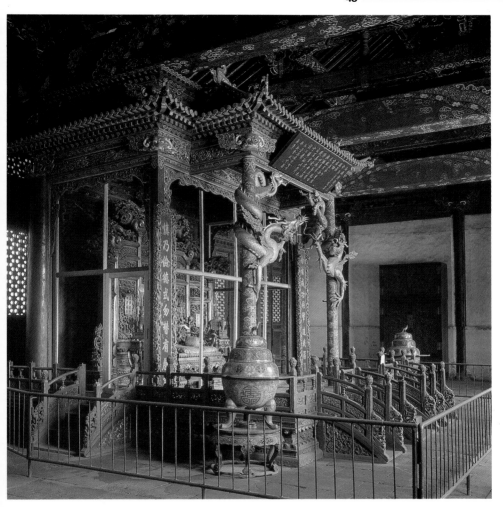

圖版 13　崇政殿寶座

　　崇政殿是清太宗皇太極時期建造的主要大殿，在瀋陽故宮的中路，爲皇帝日常處理政務的地方，所以殿內設有皇帝的寶座。寶座下爲木製台座，上有涼亭式的堂陛。寶座上下布滿了雕飾。崇政殿內雖無天花，但樑架上畫滿了彩繪。整座殿堂並不很大，卻顯得十分華麗。拍攝時採用自然光，對著大門的寶座正面亮度曝光，其他部分較暗，造成一種皇宮的嚴肅氣氛。

圖版 12　皇極殿（左頁）

　　北京故宮皇極殿是清朝乾隆皇帝準備退位後使用的宮殿。它與乾清宮一樣，前面有一甬道與寧壽門相連，而不是像太和殿那樣需要上三層台基，在拍攝時應該把這個特點表現出來。在大殿前甬道的石欄杆柱頭上，各雕著龍和鳳的形象，一龍一鳳交替安放。在光影處理上採用前側光，不但把柱頭的前後層次表現出來，還要讓欄杆下的螭首受到光照，不用多，只要獸頭受到光就行。在欄杆的陰影中，有一排亮點，整張照片就生動了。

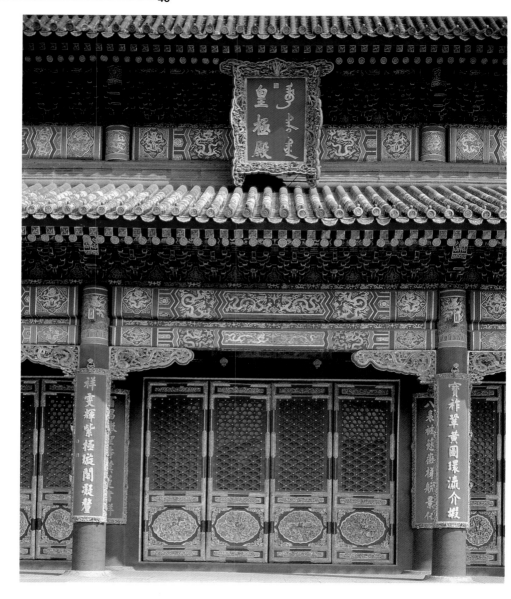

圖版 14　皇極殿近景

　　皇極殿的裝飾使用了宮殿建築中最高的等級。這張照片的目的是要準確地表現皇極殿周身上下的裝飾效果，所以選擇了大殿的中央開間，用正立面的形式，上自瓦頂，下至地面，全面表現屋頂、簷下、門窗、立柱、匾額等各個部分的裝飾效果。爲了較準確和細緻地記錄這些裝飾的色彩，拍攝時採用較弱的光照以避免強烈的陰影和反差。

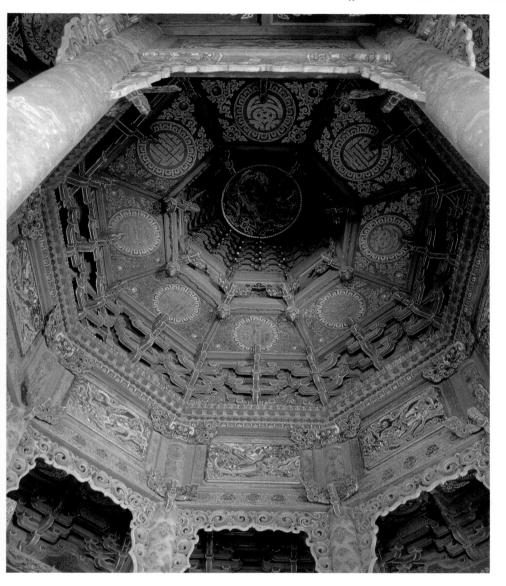

圖版 15　大政殿藻井

　　大政殿是清太祖努爾哈赤時期在瀋陽建造的大殿。平面呈八角形，爲瀋陽故宮最大的宮殿。內部天花藻井分上下兩層，在柱頭、柱間的裝飾上，在天花的彩畫裡都表現出清代早期的裝飾特點，具有喇嘛教的內容。拍攝時用廣角鏡仰拍，略爲增加一點曝光量，使藻井的裝飾細部得以清楚地顯露出來。

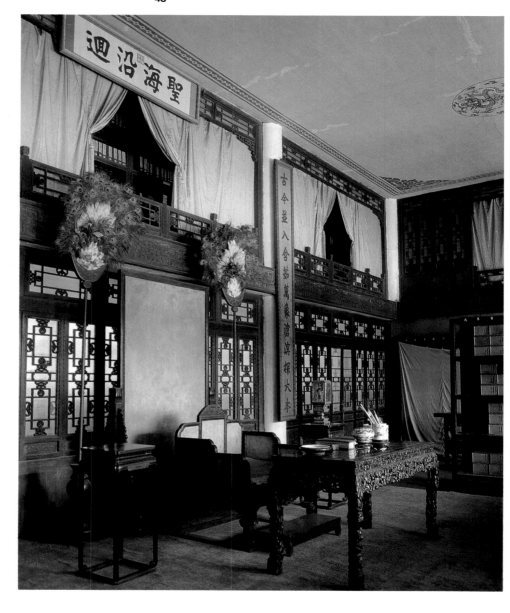

圖版 16　文溯閣

　　這是清朝乾隆時期在瀋陽故宮建造的藏書樓閣。外觀兩層，內部中心部分爲一層空間，周圍分作二層，作藏書之用。閣內裝修不作彩繪，保持木料本色。閣中間書案爲乾隆皇帝讀書的地方。

圖版 17 角樓

　　北京故宮的角樓在紫禁城的四個角上，它旣有護衞紫禁城的作用，又是一座供觀賞的樓閣型建築。我們選擇在春季拍攝，用護城河邊盛開的黃花作近景，將角樓作爲一座藝術品置於花叢之中。爲了說明角樓所在的位置，在取景時注意要把護城河的環境表現出來。

圖版 18　角樓

　　角樓平面呈十字形，屋頂有三層檐，共有二十八個角，七十二條屋脊。拍攝時選擇在紫禁城的拐角處由下向上仰視，這樣可以表現角樓在城牆上的位置，同時又表現了複雜多姿的屋角翹起，突出了角樓的造型特點。

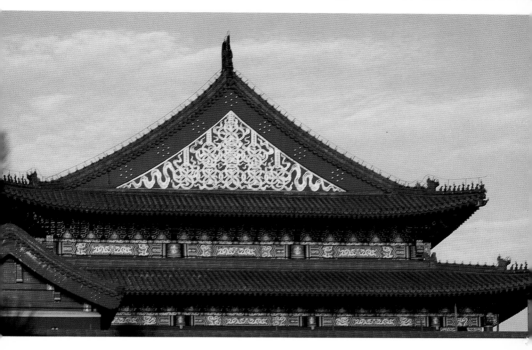

圖版 19　屋頂山花

　　重要宮殿建築的山花板多作裝飾，作為北京皇城大門的天安門城樓的山花布滿了金色的綬帶和金錢紋飾，呈現出一派金碧輝煌的皇家建築氣魄。這張照片選擇下午陽光低斜時拍攝，為的是減少屋簷下的陰影，突出金黃的色彩效果。

圖版 20　屋頂

　　這張照片表現的是北京故宮御花園千秋亭的屋頂。兩層屋簷，下層是十字形又帶折角的屋頂，在四面的角上都形成有三個屋角，上層卻是圓形屋頂，頂上的寶頂裝飾十分有趣。用幾枝竹葉作前景，表現出千秋亭所處的園林環境特點。

圖版 21　宮殿屋頂

　　宮殿建築一色黃琉璃瓦的屋頂，效果是十分强烈的。在這張照片上，我們用望遠鏡頭把前後兩重建築的屋頂拉在一起以突出屋頂的表現力，同時又收進一點下面的石台基，借助於石欄杆的逆光光影效果，使畫面增加一些生氣。

圖版 22　琉璃門
　　北京故宮有許多這樣的院牆門連通著各座宮殿和院落。門爲磚造，外面貼
木結構的形式，色彩鮮艷。現在我們通過一個門框看另一座琉璃門，不但表現
落關係，而且由於用全黑的門框作近景，更加強了琉璃門的色彩效果。

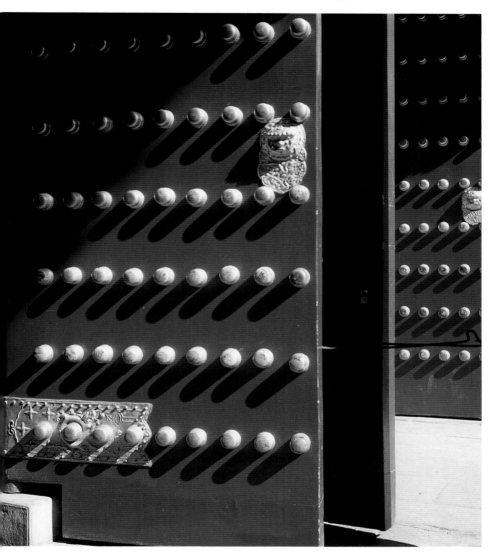

圖版 23　宮門

　　凡皇帝所用的宮殿大門都用的是紅門金釘、金鋪首（即叩門的門環部分），金釘縱橫各九排共計八十一枚，這是大門中最高的等級。拍攝這種大門並不一定要取其全景，現在只選拍宮門的一個部分，包含著一扇門上的鋪首及大部分門釘和其他兩扇門的一小部分。採用側光照射，使每個金釘都有斜長的影子，這樣既表現了宮門的組成情形，又突出了這種宮門所具有的強烈裝飾效果。

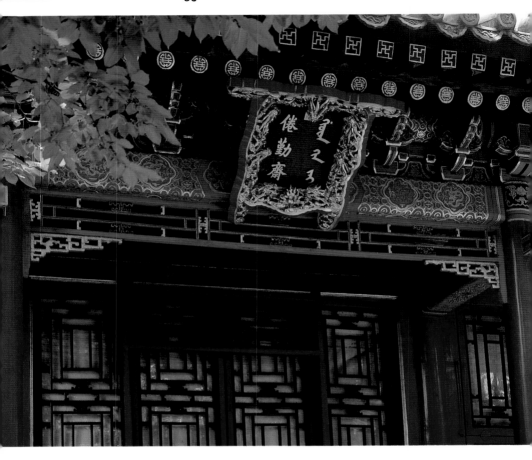

圖版 24　彩畫及門扇

　　這是北京故宮寧壽宮花園中倦勤齋中央開間的檐下部分。用的是龍錦紋彩畫，兩柱之間用楣子和花牙子裝飾，楠扇門上用步步錦紋樣，這是宮殿內部園林建築具有代表性的裝飾。取景時用少許不妨礙主體的綠葉作前景以表現其所處的園林環境。

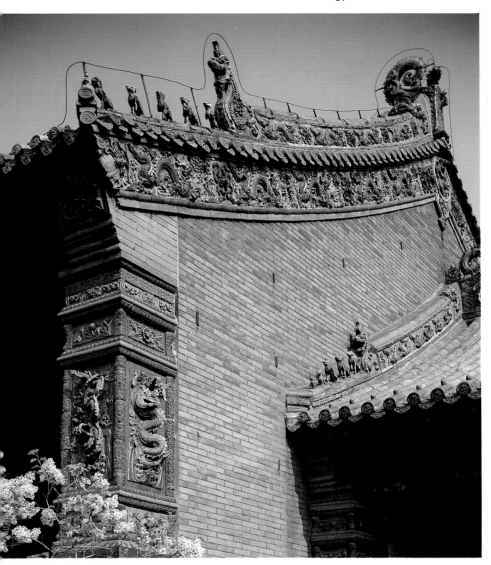

圖版 25　琉璃裝飾

　　瀋陽故宮的主要大殿崇政殿只採用了普通的硬山屋頂形式。爲了顯示皇宮建築的華麗，在屋脊、山牆的博風和墀頭處用了大量的彩色琉璃作裝飾。裝飾的主要內容爲象徵皇帝的龍紋，用黃、藍、綠色的琉璃組成了絢麗的彩帶。取景時選擇裝飾最集中的部位，在强烈的陽光下拍攝，能充分顯示裝飾的效果。

圖版 26　宮殿一角

　　這是北京故宮寧壽宮的一角。它像其他重要的宮殿建築一樣，周身布滿了裝飾，連檐下的兩層角樑和每根椽子都畫滿了花紋。這張照片採用仰視的角度，對稱的構圖，一方面表現了這種裝飾的華麗景象，同時突出了屋角的翹起效果。中央的角樑和放射形排列的兩列椽子帶動著整個屋角翹得那麼高，昂首向上，直沖青天。

圖版 27　園林小品（右頁）

　　過去皇帝專用的御花園收集了各種奇花異石，它們密集在一起，觀賞效果並不太好。拍攝時可選擇局部。這張照片拍的是一塊灰褐色片石立在白色石雕座上，背景是藍綠色，在一片深色冷調子中，收進幾朵艷紅的花，並採用逆光拍攝，使畫面增加生氣。

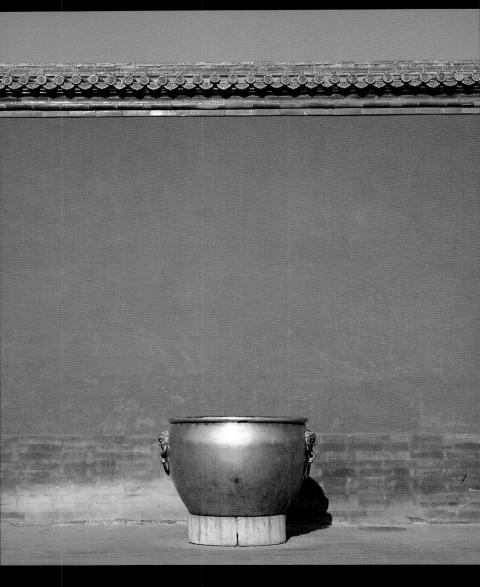

圖版 28　宮殿的色彩

　　這是北京故宮後三宮的宮牆。紅色的牆身,黃琉璃瓦的牆頭和綠琉璃的檐部,牆下面
放置著金缸,頂上是藍色的天,地上是深灰色的磚,這是十分典型的皇家建築的色彩組合
。在這裡,採用十分簡潔的構圖,目的就是把這種色彩效果突出地表現出來。時間選擇在
秋季拍攝,天氣晴朗而乾淨,色彩鮮明而透亮。

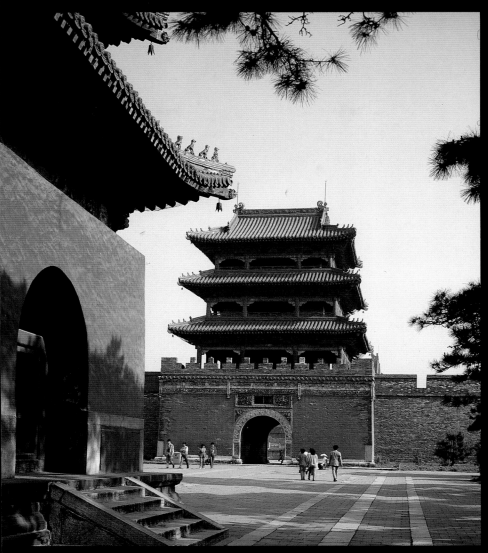

圖版 29　北陵隆恩門

　　瀋陽北陵爲清太宗皇太極及其后妃的陵墓。隆恩門是陵區中心地隆恩殿建築羣的大門，採用三層重檐的城樓形式。拍攝時用隆恩門前面的碑樓一角作前景以表現陵區的建築羣布置，注意前景的各個部分不要遮擋住主體建築以保持所要表現的隆恩門的完整形象。

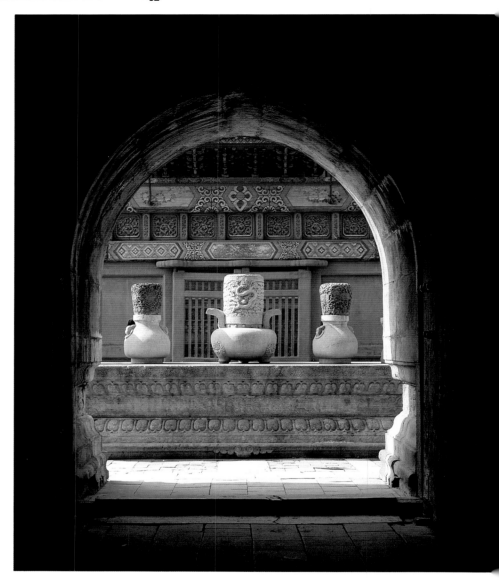

圖版 30　石供桌

　　瀋陽北陵的明樓前設有在供桌，上面放置石雕的香爐、花瓶、燭台等。現在通過明樓的門洞觀看供桌，利用明暗的對比和側逆光照射的效果，可充分表現出香爐等石雕的造型美。

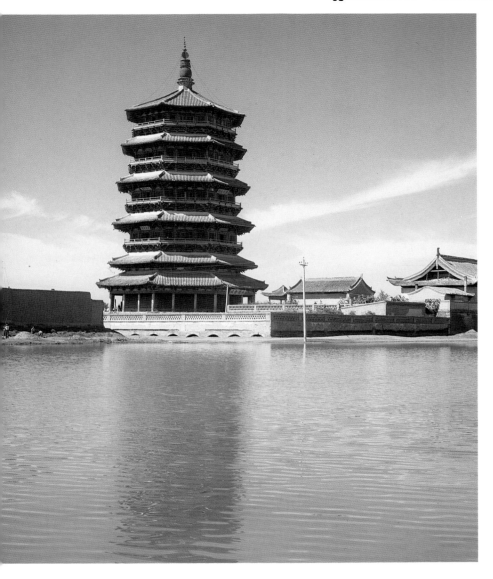

圖版 31　木塔

　　這是山西應縣佛宮寺的木塔，是中國現存最大的寶塔，全部木結構，高達六十七米多。拍攝時利用佛宮寺後面的水池，使塔身在水中產生倒影。在較遠處取景，把寶塔放在一個比較遼闊的空間裡，上有碧藍的天空，旁有寺廟建築相配，更顯出木塔的高大與宏偉。

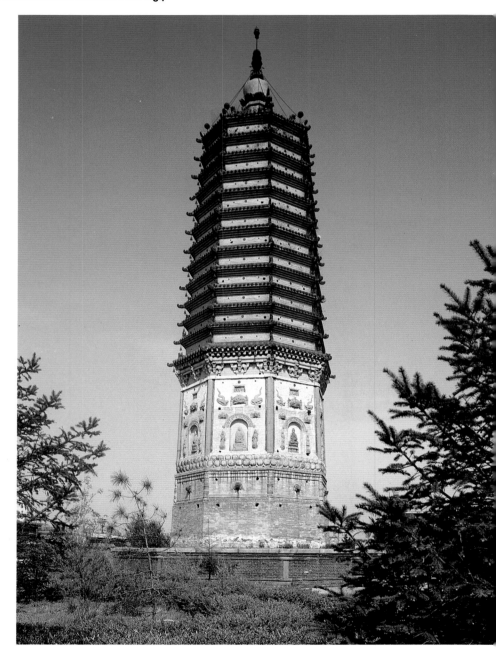

圖版 32　無垢淨光塔

　　此塔位於瀋陽市内，爲遼代所建八角十三層密檐式寶塔。塔的外形經過整修，形象比較完整。拍攝時採用端正的構圖，表現出遼代寶塔的標準式樣。

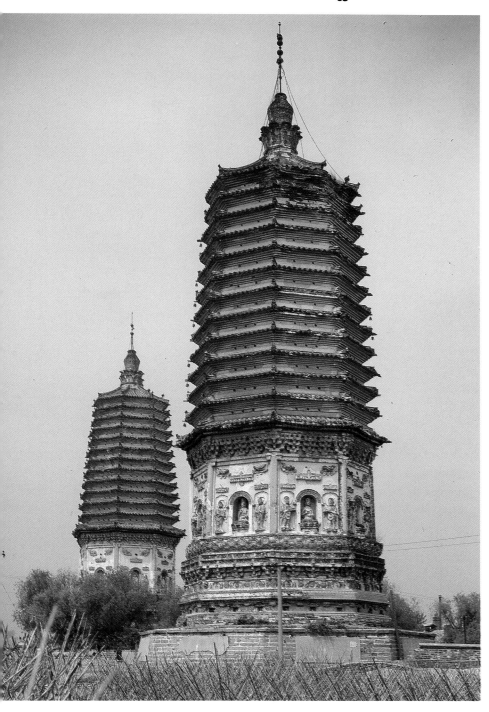

圖版 34　觀音庵

　　浙江普陀山是著名的佛教勝地，島上有數十座寺廟和小庵。這座觀音庵建在山腰，背山面海，規模不大，外觀黃牆黑瓦，用一條白色的裝飾帶作間隔，遠看十分醒目。拍攝時注意表現小庵面臨大海的環境特點，採用側光，突出黃牆的醒目效果。

圖版 33　北鎮雙塔（前頁右圖）

　　遼寧北鎮崇興寺雙塔建於遼代。兩塔皆高四十餘米，其間相距四十三米。目前寺廟尚未整修，周圍雜亂建築及電線桿很多，取景相當困難，拍攝時盡量避開四周雜景，同時又要注意不能讓雙塔重疊。

圖版 35　北方寺院（右頁）

　　這是北京白塔寺的建築。這張照片沒有拍攝寺院殿堂的正面，甚至沒有一座殿堂的完整形象，只拍取了幾座殿堂的一角表現出白塔寺建築的院落組織。採用逆光照射，使幾段紅牆分出了遠近的層次，使近處屋檐下的彩畫不受陰影的干擾而清楚地表現出它們的裝飾內容和細部。

圖版 36　天台國清寺

　　浙江天台國清寺是佛教天台宗的發源地，至今仍享有盛名。寺位於天台山麓中，四周古木參天，竹林圍繞，環境十分幽靜。這張照片拍的是國清寺的入口，進門後是一條甬道，黃牆翠竹，表現出這座寺廟的環境特點。

圖版 37　佛殿

　　這是浙江寧波天童寺大殿的內景。佛像高供在上，像前擺滿了各種供品和香火，地上是供和尚和信徒跪拜的跪墊。用低調拍攝，取景時讓佛像所佔畫面少一些，地面多一些，並注意使佛像身上有金色的反光，所以佛殿裡雖不在做佛事，但仍表現出一種宗教的肅穆和神祕的氣氛。

圖版 38　林中寶塔

　　這是浙江寧波阿育王寺的北塔，在寺廟主要殿堂旁邊的側院裡。拍攝時天陰無陽光，現在用深色的樹木作前景，爲的是襯托出黃色寶塔的身影，使畫面有點深淺的色彩對比，不至於顯得太平淡，同時也表現出深山藏古寺的環境特點。

圖版 39　佛堂

　　這是江蘇揚州明光寺大雄寶殿的內景。中國古代佛寺內的佛堂，建築本身往往並無很多裝飾，除佛像外，它是靠佛像前的供桌、鐘鼓等陳設，靠掛在空中的各種幡簾造成佛堂中的宗教氣氛。這張照片就是要表現出這種氣氛。

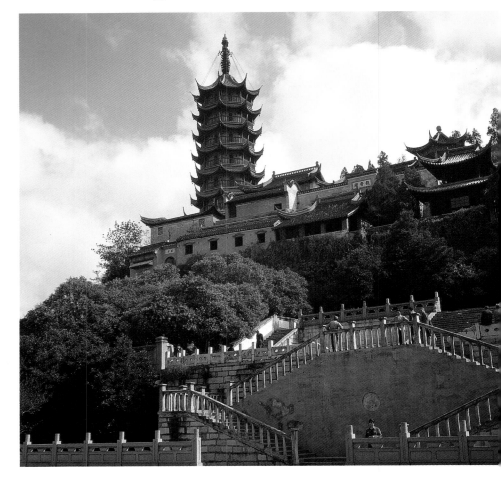

圖版 40　金山慈壽塔
　　江蘇鎮江市金山西麓建有江天寺，寺院建築依山勢而建，殿宇廊閣高低參差，素有「寺包山」之稱。山之北有慈壽塔。七層寶塔立在山巔之上，登塔可遠眺四周景色。取景時注意表現出「寺包山」的特點，同時突出寶塔的高聳位置。

圖版 41　南方寺院

　　中國南方的古代寺廟有的用一色的黃牆，建築是黃色的牆，寺院四周也是黃色的牆。建築上面是黑色的瓦頂，樑架及其他部分也沒有什麼裝飾，所以在這類寺廟中，黃牆給人很深的印象。拍攝時緊緊抓住這個特點，只攝取黃牆的一個局部，這裡包括牆脊上的瓦飾，寺院「如意」門的頂部。側光照射，使牆頭上的滴水瓦產生明顯的陰影。畫面既表現了寺廟的特徵，又顯示出一種形式美。

圖版 42　須彌靈境

　　須彌靈境在北京頤和園的後山，它是一組喇嘛教建築。拍攝時選擇在夏季的下午，陽光能從北面照到寺廟的正面，用須彌靈境前的石橋欄杆作近景，由於光照使欄杆上的雕飾得到較好的表現，在畫面上還具有一個引導人們視線的作用，將注意力引向正面山上的寺廟。取景時使兩旁大樹遮擋住寺廟的大部，只露出建築的小部分，增添了廟堂的神祕感。

圖版 43　喇嘛建築

　　須彌靈境包括有主要殿堂及在殿堂周圍的碉房式平台、喇嘛塔等建築。它們依山勢高
下而布置，形成一組華麗的喇嘛教建築羣。在這張照片上，我們選擇具有特點的碉房和塔
進行構圖，前面的白皮松是寺廟前特的珍貴古樹，用它作前景，一方面表現出環境特點，
同時用深色的樹幹作對比，使建築的色彩更顯華麗和突出。

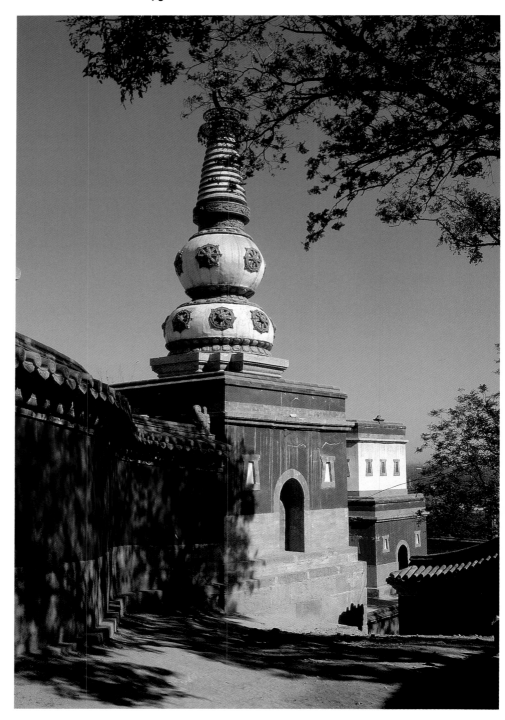

圖版 45　大紅台

　　承德普陀宗乘廟的大紅台是模仿西藏布達拉宮形式的建築。這張照片是在大紅台整修前拍攝的，為了減少殘破的印象，採取遠拍的辦法，用山石和樹木組成前景，把大紅台放在遠處，但由於它處於畫面的中心位置，在它上面留有較大的空間，利用藍天與紅台的色彩對比，仍然突出地表現了大紅台這個主體。

圖版 44　喇嘛塔（左頁）

　　在佛教寺廟的塔中，喇嘛塔是一種形式特殊的塔。它的塔身還保留著印度早期佛塔——窣堵波形象的痕迹。須彌靈境的喇嘛塔量體並不大，但比一般的更顯華麗，塔身坐落在方形平台上，塔肚及塔剎上都有琉璃裝飾。晴天側光拍攝，使白色喇嘛塔在藍天和紅座的襯托下顯得很醒目。

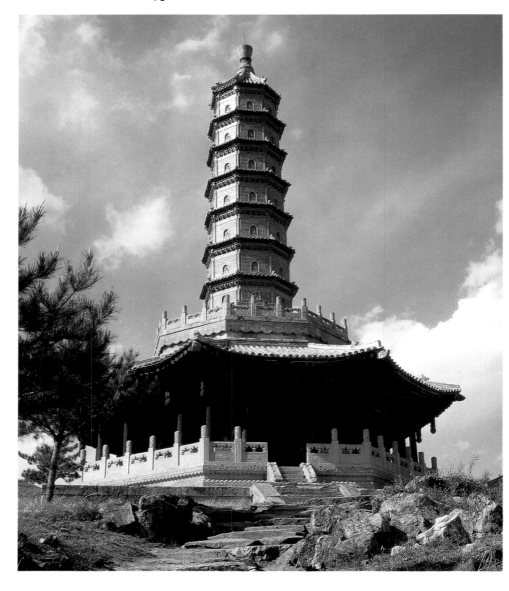

圖版 46　琉璃塔

　　承德須彌福壽廟的琉璃寶塔建在山坡之上，上爲七層八角形琉璃塔身，下有檐廊相圍
，形成塔的基座，造型穩重大方。拍攝時在山坡下取景，略作仰視以表現出塔的環境位置
和它的造型特點。

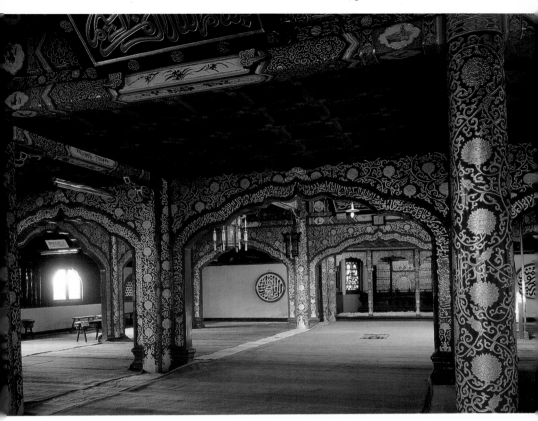

圖版 47　清真寺

　　北京牛街清真寺是一座較大的回教寺院，它的禮拜堂內裝飾華麗，並且有不少回教特殊的裝飾內容。拍攝時用自然光照明，由於陽光從窗戶射進，使堂內各部分亮度相差較大，曝光時注意兼顧到各部分的要求，使它們的影紋基本能表現出來。同時也借助於這種反差，顯示出堂內的華麗裝飾。

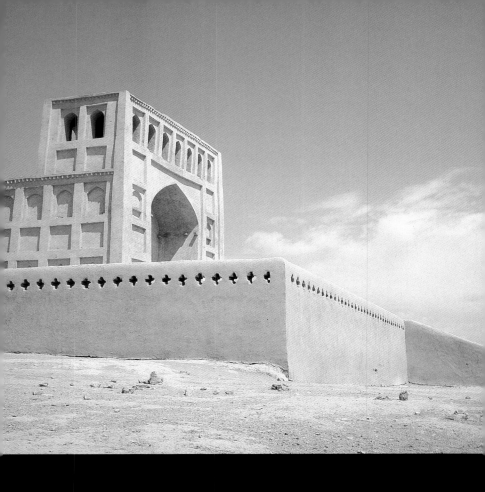

圖版 48　禮拜寺

　　這是新疆吐魯番地區的清真教禮拜寺。建築材料很簡單，一色的黃土磚，具有清真寺典型的外形。拍攝時注意把這些特點準確地表現出來。在藍天的襯托下，這座禮拜堂顯得樸素而莊重。

圖版 49　禮拜堂內景（右頁）

　　在禮拜堂裡面，一個個尖券組成的通道，靠著頂上的小窗採光。拍攝時不是禮拜天，寺內空無一人，如果只是一般地拍就沒有什麼意思，現在利用空氣中塵土所造成的光束，將這一束光放在畫面中心，一下就增加了寺內的宗教氣氛。

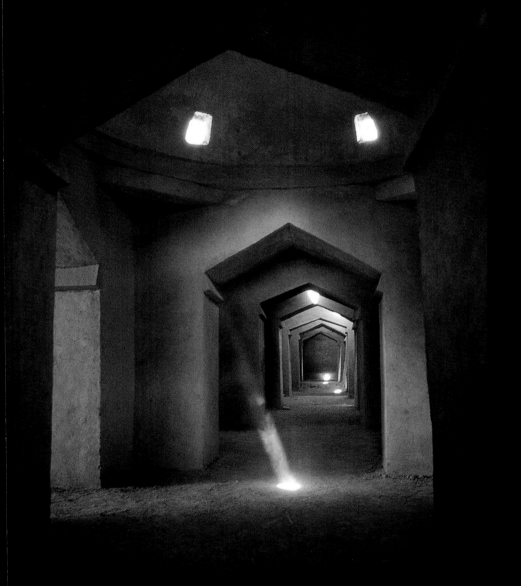

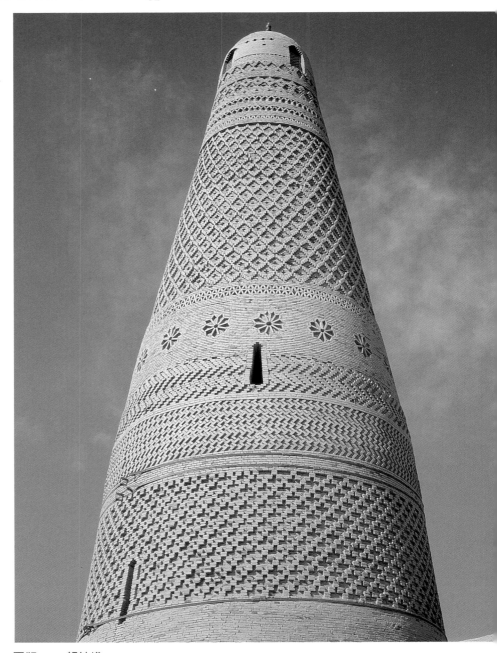

圖版 50　額敏塔

　　這是新疆吐魯番地區的一座塔。全塔高三十六米多，全部由當地黃土磚砌造，在它的表面上用磚的不同砌法組成十五種花紋，全塔造型單純而渾厚，爲其他地區所少見。拍攝時用仰視近拍，突出地表現塔身上的磚花紋，同時利用透視的變形，加强了塔的高聳感。

圖版 51　碧雲寺

位於北京西郊香山，寺內有座金剛寶座塔，塔前有磚、石牌坊。這張照片是以石牌坊作前景，透過牌坊遠觀磚牌坊和金剛寶座塔，塔前林木蔥蔥，形成具宗教氣氛的環境。

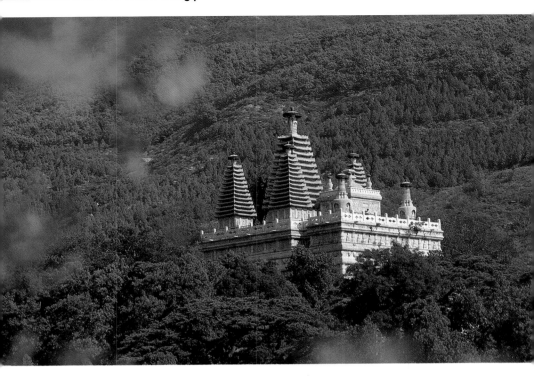

圖版 52　金剛寶座塔

　　碧雲寺金剛寶座塔坐落在寺的最北面山坡上，居高臨下。塔的下層是石製的寶座，座身滿布佛龕和佛像。寶座之上有五座密檐式石塔，兩座喇嘛式石塔和一座小的金剛寶座塔，組成了輪廓豐富的塔身，在四周濃密的山林中，顯得十分醒目。這張照片是在遠處山坡上用望遠鏡拍攝的，有意將近處的綠葉收進些許，使它們成爲淺綠的虛影，以增添畫面的生氣。

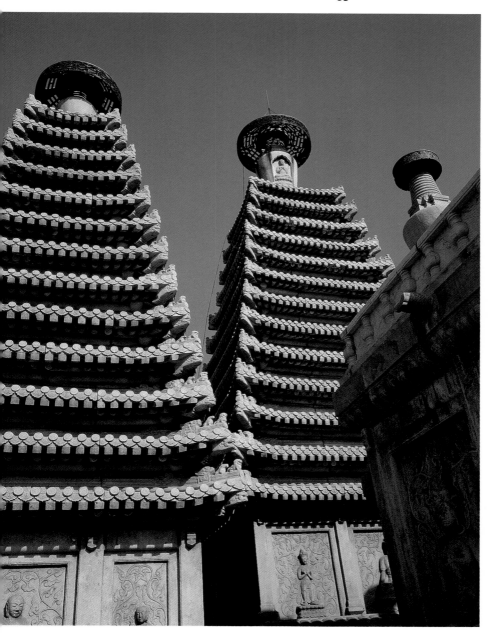

圖版 53　石塔

　　碧雲寺金剛寶座塔上有五座密檐式小石塔。這些石塔全部用石料雕砌而成，十三層密檐，逐層縮小，有明顯收分，做工十分精細。拍攝時用仰視，强光下以藍天作背景，在鮮明的光影下，顯示出古代工匠的高超技藝。

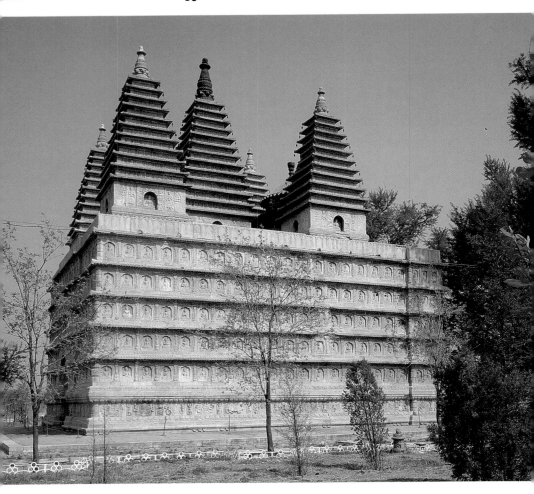

圖版 54　大正覺寺

　　大正覺寺在北京的西郊，寺內有一座金剛寶座塔。這種塔的形式是在一座高台上建造五座小塔，中間的是主塔，體型大，四角的較小。拍攝時不僅要把塔的整體拍全，而且注意盡可能把高台上的五座小塔都能表現出來，那怕是塔的一個局部。

圖版 55　石塔塔身（右頁）

　　大正覺寺金剛寶座塔的基台高達七米多，上下分爲七層，除最下一層爲須彌座外，其餘五層都布滿了佛龕，各層之間有一橫向出檐相隔，這些橫線條與上面小石塔的密檐構成了這座塔的獨特風格。拍攝時取塔身的一個部分，採用頂光，使各層出檐明顯，表現出這座寶塔的橫向構圖特點。

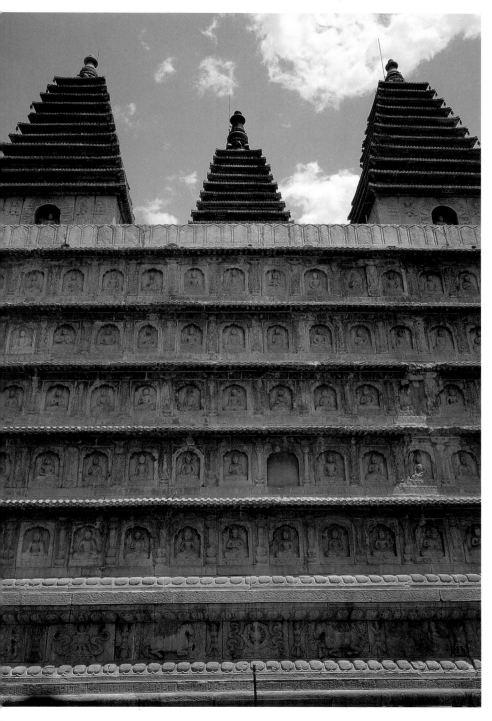

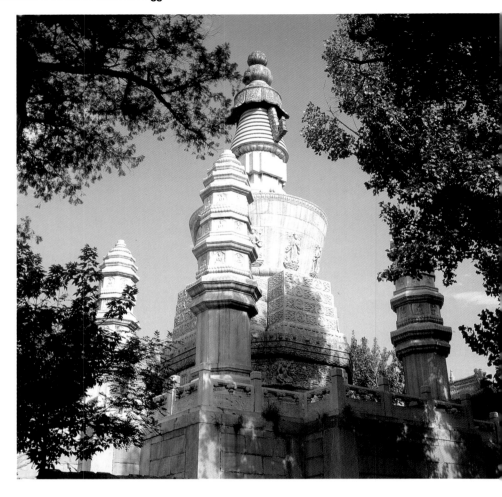

圖版 56　清淨化誠塔

　　這也是一座金剛寶座式塔，位於北京安定門外，是清朝為紀念西藏班禪額爾德尼六世
逝世而建的。所以此塔寶座上中央的主塔是西藏喇嘛式塔，四周為經幢式小石塔，這是有
別於其他金剛寶座式塔的地方。

圖版 57　古柏樹林

　　這是北京太廟裡的古柏樹林。太廟作爲皇帝祭祖先的地方，需要一個十分肅穆的環境，所以種了許多象徵長壽和吉祥的柏樹，到現在已經有幾百年的歷史了，它成了太廟具有代表性的環境特徵。拍攝時除了在構圖上用柏樹作爲主體，襯托出遠處的廟門外，在用光上採取弱光照射，使古柏樹的層次和紋理表現得比較細膩，整張畫面色調平和，以增加太廟環境的肅穆感。

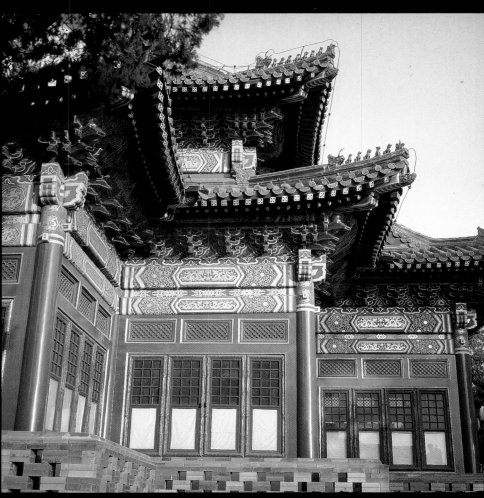

圖版 58　承光閣

　　北京團城的承光閣可以說周身上下都有裝飾。綠琉璃瓦頂，檐下的五彩斗栱和彩畫，
紅柱紅門窗，黃、綠兩色的琉璃欄杆。應怎樣全面表現這種裝飾效果呢？我們選擇承光閣
的一個拐角，能同時看到幾個屋角，相機放在較近處用仰視取景，把從屋頂到欄杆各部分
都包括進來，等到太陽很低，幾乎可以照到整個檐下部分時按下快門，這樣就能夠較細膩
地表現出它的裝飾美。

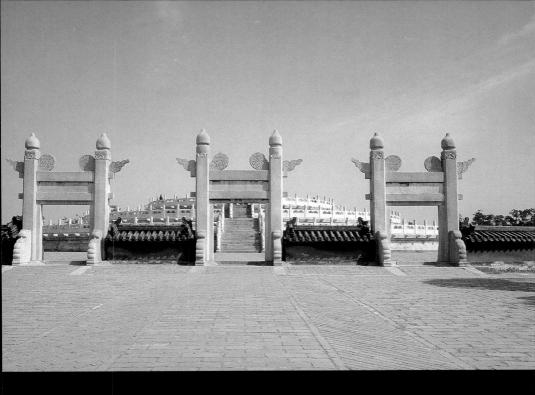

圖版 59　圜丘

　　北京天壇圜丘是皇帝舉行祭天儀式的地方。由露天的三層圓形石台所組成，台四周除
幾道石門外，沒有其他建築。拍攝時收入較多的天空，不要其他配景，使圜丘置於高曠的
天際之下，顯示出天壇的環境特色。

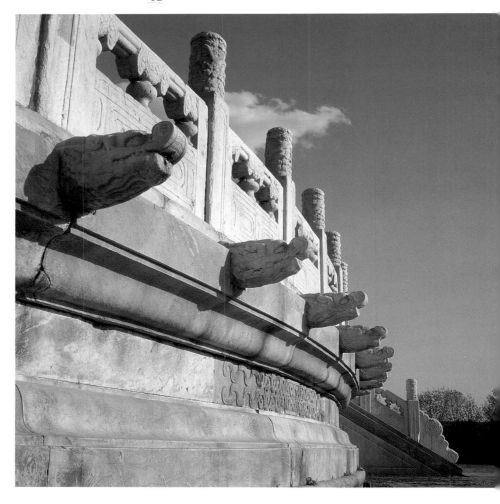

圖版 60　圜丘石台

　　圜丘石台四周都圍有欄杆，欄杆上有柱頭，下有供排水用的螭首。在這些柱頭、欄板上都有不同深淺的雕飾，而螭首本身可以說也是一件雕刻作品，所以不論遠觀近看，圜丘的欄杆部分具有很強的裝飾效果。這張照片用逆光拍攝石台的近景，視角放低，目的就是為了突出這種裝飾效果。

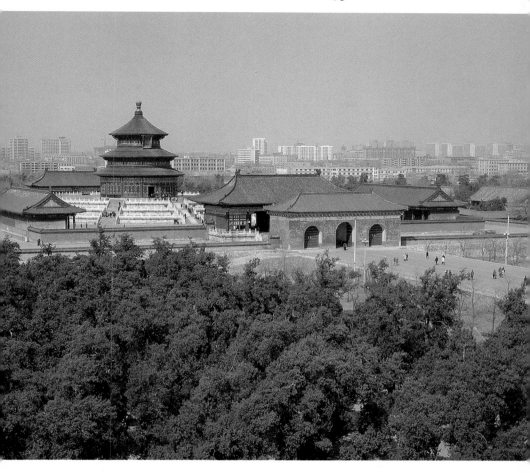

圖版 61　祈年殿

　　北京天壇的祈年殿是明、清兩代皇帝祭天祈求五穀豐收的主要殿堂。圓形大殿豎立中央，四周有大門、配殿和院牆圍繞。從南面的皇穹宇走向這組建築，要經過一條很長的甬道，甬道高出地面，兩邊有松柏相圍，人行其上，仰望藍天，有步向天際之感。拍攝時，利用附近的高坡，俯視建築羣，收進大片樹木作近景，將祈年殿特有的環境氣氛表現出來。

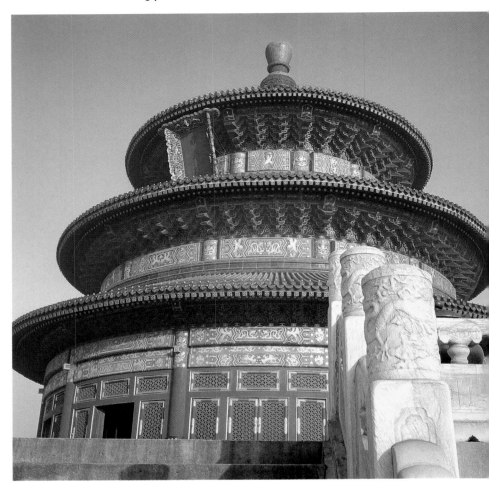

圖版 62　祈年殿近景

　　在中國現存的古代建築中，呈圓形的殿堂，從規模大小到裝飾的華麗程度上，沒有超過祈年殿的了。三層重簷，一色的藍琉璃瓦頂。最上面是金色的寶頂。從簷下的彩畫到祈年殿的匾額都帶有精美的裝飾。人們抬頭仰望，無不驚嘆古人的技藝。拍攝時就是企圖把這種觀賞的感覺表現出來，所以用仰視，把殿身拉近，更用近處的白石欄杆作前景，盡量突出這座建築的藝術表現力。

圖版 63　槅扇窗

　　祈年殿的槅扇門和窗，紅色油漆，金色的角葉和邊線，在藍色的琉璃瓦頂和檻牆的襯托下，具有很強烈的裝飾效果。這張照片用正面光照射，力圖表現出槅扇窗的細緻裝飾和華麗色彩。

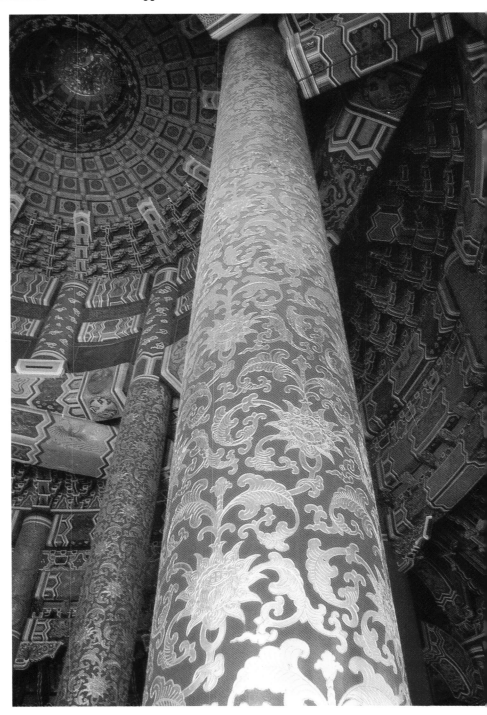

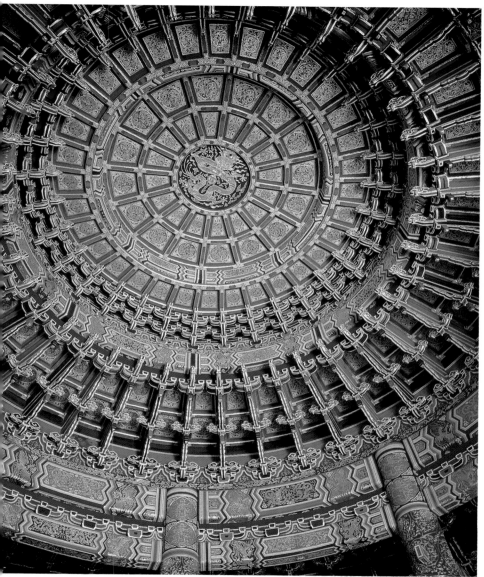

圖版 65　藻井

　　藻井是中國古代建築的天花中最華麗的一種，而北京天壇皇穹宇的藻井更是精品。它結構嚴謹、構圖完整、色彩絢麗。這張照片要表現的是建築藝術上的成就，所以拍攝時不用燈光和閃光燈而採用自然光，進行較長時間的曝光，並且有意使它比我們在現場觀賞時要亮一些，使藻井各部分沒有陰影的干擾，表現得十分清晰而細膩。

圖版 64　頂天立柱（左頁）

　　天壇祈年殿內有四根直插屋頂的紅色立柱，柱身用瀝粉繪出金色圖案。拍攝時用廣角鏡從柱子近處仰拍，突出立柱的頂天之力，同時又細緻地表現出柱身上花飾的裝飾效果。

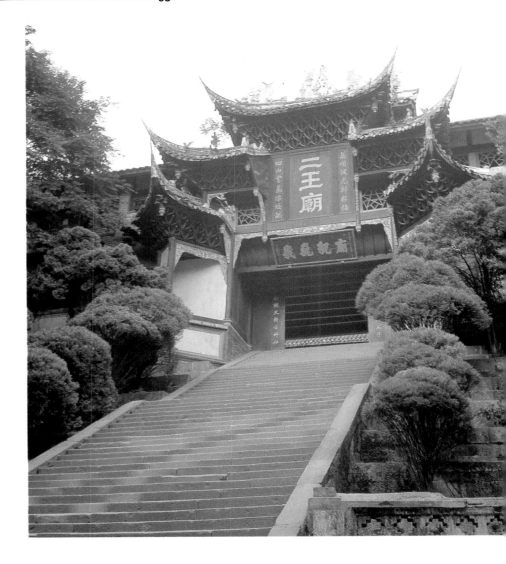

圖版 66　二王廟

　　在四川灌縣，有一座紀念李冰父子治水功蹟的廟宇稱二王廟。廟位於江邊，依山勢而建，由下而上，幾重院落重重疊疊。這裡拍的是二王廟的入口，幾十步台階佔據了畫面的主要部分，目的是要表現廟的位置特點。用弱光拍攝，避免了大門屋頂和兩邊樹木在強光下所造成大片陰影。

圖版 67　杜甫草堂

　　在四川成都西門外,是唐代詩人杜甫的故居。工部祠和祠前的柴門是草堂後面部分的主要建築。這張照片在陰天拍攝,無陽光陰影的強烈反差,可以比較細膩地表現出前後建築的層次和各種裝飾的細部。

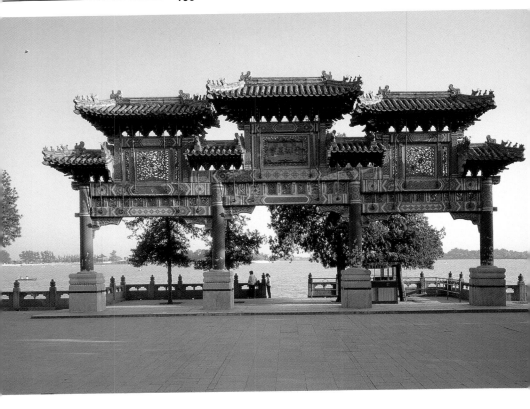

圖版 68　木牌樓

　　牌樓可以說是一種標誌性建築，這裡拍的是北京頤和園萬壽山排雲殿建築羣最前面的牌樓，位置在排雲門前、昆明湖邊。牌樓三開間七頂，裝飾華麗。我們要拍攝牌樓的全景，最好到昆明湖上由南向北取景，但困難的是它的前面有兩棵大樹擋住了視線，後面又有排雲殿和其他建築造成了零亂的背景，所以只好在牌樓的北面拍攝，選擇夏季下午陽光從北面照射，背景是一片天水相連，使牌樓形象完整，色彩絢麗。

圖版 69　石牌樓

　　這是安徽歙縣唐樾的牌樓，一連七座，排列在大道上。此種石造牌樓色多灰暗，不如木牌樓那樣絢麗多彩。拍攝時將附近田間盛開的油菜花收入些許作爲前景，使畫面增添生氣。

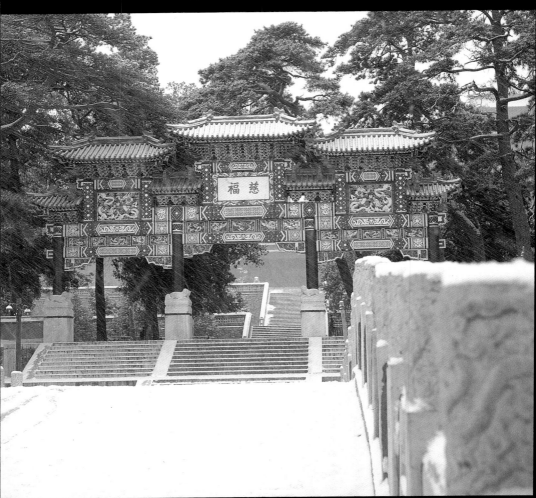

慈福

圖版 70　雪中牌樓

　　一般牌樓都是在陽光下拍攝以表現其裝飾色彩的絢麗。在這裡，我們特別選擇了一個下雪天去拍攝頤和園後山的一座木牌樓，在茫茫白雪中，牌樓處於前面的石橋和周圍的樹木環境中不顯得那麼突出了，整張照片呈現出一種淡泊的情調，一反皇家建築所特有的那種富麗堂皇。

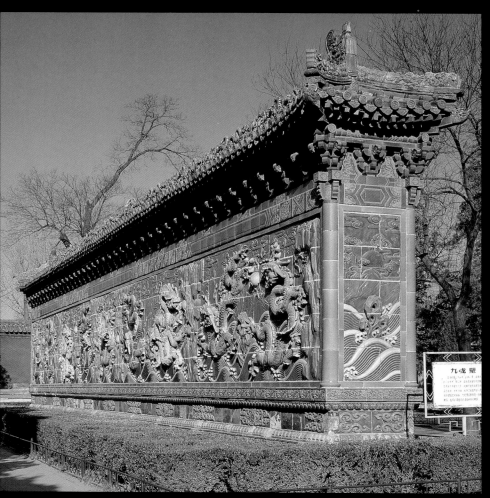

圖版 71　九龍壁

　　九龍是一種影壁，多放在重要建築的大門對面。這是北京北海公園內著名的九龍壁，外表全部用琉璃磚拼貼而成。九條龍形象生動、色彩絢麗。我們在拍攝時盡量捨去它周圍的建築和樹木，使它比較孤立地呈現出來，讓九龍壁成為一件大型的古代工藝品供人欣賞。

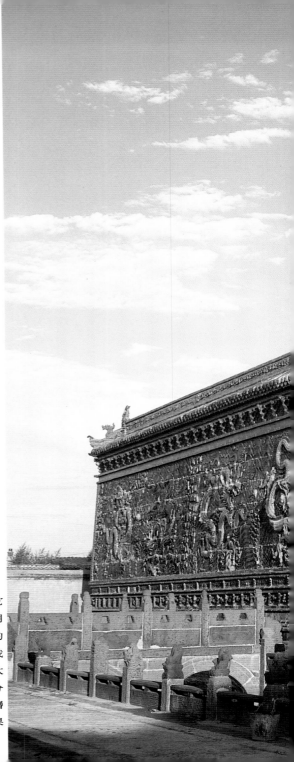

圖版 72　九龍壁

　　這是山西大同的一座九龍壁，它
的量體比北海九龍壁還大，但色彩用
得比較單純。深藍色的底，金黃色的
龍，龍的姿態刻畫得十分有氣勢。我
們選擇夏季下午七時許拍攝，這時太
陽低斜，色溫較低，使九龍壁各部分
都受到光照，而且籠罩在夕陽的一層
暖黃色調中，加強了金龍的色彩效果
。

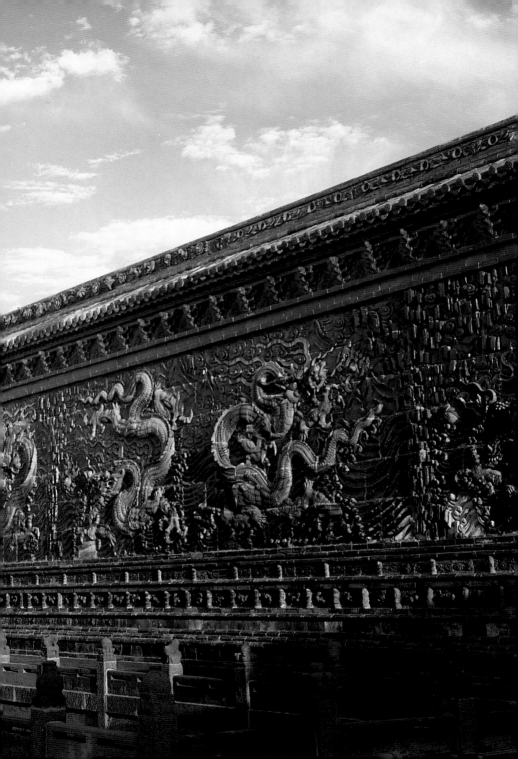

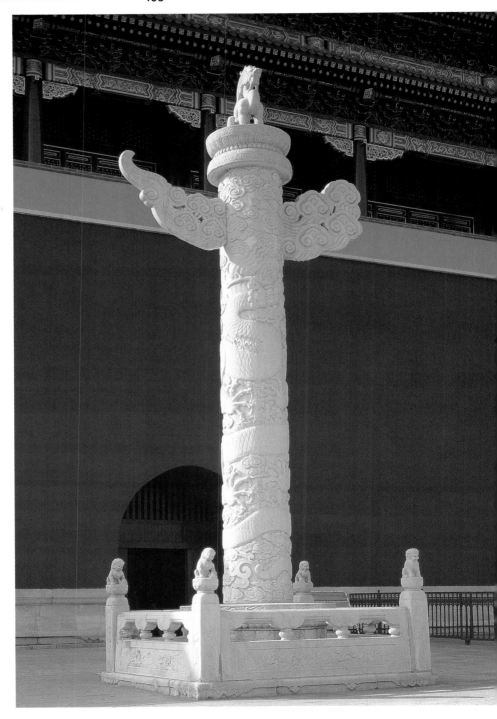

圖版 74　古砲台
　　山東蓬萊水城是古代重要的海防基地，水城城牆上左右設有砲台以防禦附近的海面。
指攝時從砲身後面向前取景以顯示砲台當年的作用。選擇太陽初起時，光照不強，特別用
低調以表現古戰場的氣氛。

圖版 73　華表（左頁）
　　華表也是一種標誌性建築。北京天安門前後各有一對華表，全部用漢白玉石雕刻製成
。一條巨龍盤繞柱身，龍頭向上，躍躍欲上青天，華表頂上有雲板一副，石獸一尊；華表
下有基座，四周石欄相圍，欄杆柱上還有四隻小石頭獅子。凡此種種都要在構圖時注意將
它們都表現出來。另外，特別選擇了在天安門北面的華表，這樣可以避開天安門前的人羣
和背景，將華表放在一個深色的、較單純的背景下，突出地表現出華表本身的形態美。

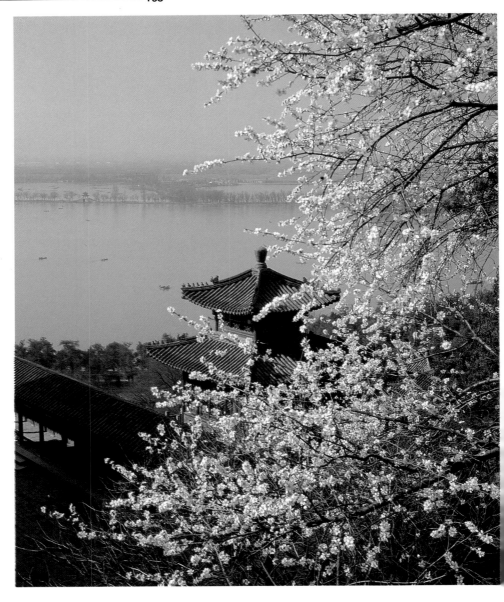

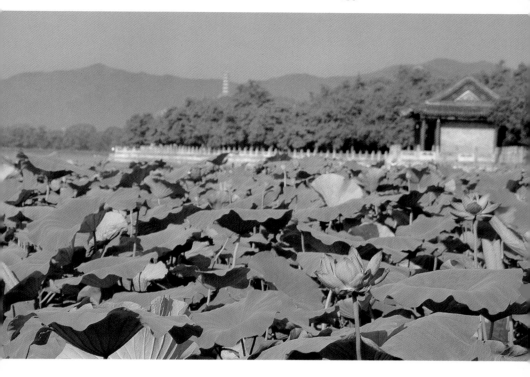

圖版 76　夏

　　頤和園夏季的荷蓮是頗具特色的，我們選擇在慈禧太后的住所樂壽堂前的大片荷蓮作近景，前面是萬壽山腳下的對鷗舫，遠處有玉泉山和山上的玉峯塔。這個角度是園內借用玉泉山景最佳觀賞點之一。表現了頤和園另一個重要的景觀。

圖版 75　春（左頁）

　　頤和園是清朝的皇家園林，原爲皇帝避暑勝地，故稱爲夏宮。但到清末，帝王太后卻四季常住了，所以園內經營，注意春、夏、秋、冬皆成景色，造成四季不同的風貌。除自然天氣所形成的不同氣氛外，完全依靠園林植物的配置，靠樹木花卉所造成的不同環境特色。我們拍頤和園的四季景色，除了要選擇有代表性的植物配置和天氣特點外，還要選擇好拍攝的景點，盡可能使它們能分別表現出頤和園各個景區的不同環境與氣氛。

　　這張頤和園之春是從萬壽山頂上俯視西堤。這是頤和園仿照杭州西湖建造的富有江南園林風格的重要景區，用盛開的桃花作近景，排雲殿建築羣的亭廊作中景，表現出皇家園林的一片春意。

圖版 77　秋

　　頤和園後山後湖是另一重要景區，它和前山的景色迥然不同，前者幽深，後者開擴，而後湖的秋色更爲迷人。取景時選擇好能表現出後湖曲折通幽的拍攝點，用逆光，在背光的湖邊堆石襯托下，枝枝秋葉呈顯出一片迷人的透亮金色。

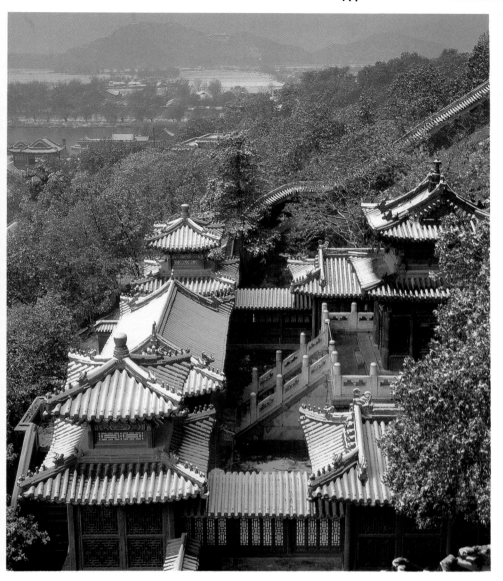

圖版 78　冬

　　頤和園前山除中央的排雲殿主要建築羣外，左右還布置了若干組各具特色的建築羣體。我們選擇在排雲殿西邊的五方閣一組，用高點俯視拍攝全景。遠處玉泉山借景隱約在望，表現出園林景色的無邊無際。冬雪未化，使色調濃重的皇家建築顯出幾分嫵媚色彩。這就是選擇不同的景區，借助於植物花卉和天氣的不同特點表現出的園林四季景色。

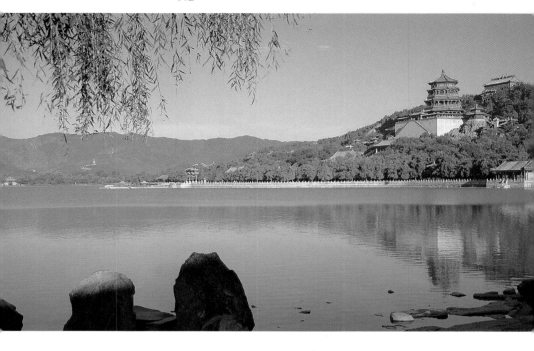

圖版 79　頤和園

　　頤和園的景區很多，但最能代表這座皇家園林氣魄的還是前山前湖區。萬壽山居北，山上聳立的佛香閣成爲全園風景的構圖中心，山前湖水蕩漾，西堤輕浮水面，堤外有玉泉山的借景，使園內外景色連爲一片。拍攝時選擇早晨，陽光側射，畫面景物清澈，色調明快，顯示出皇家園林的宏大氣勢。

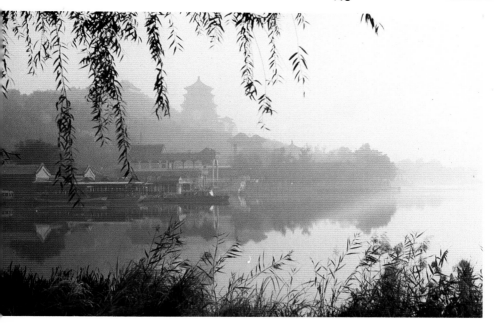

圖版 80　頤和園之晨

　　拍攝頤和園不僅要表現出它的皇家園林宏大鮮明的氣勢，而且也要善於發現它所具有的另一種氣氛的園林景觀。我們選擇一個有薄霧的早晨，特別採用逆光，使萬壽山和佛香閣在逆光中失去鮮明的濃彩而和四周景色共同淡化於青綠色調的晨霧之中，表現出園林的另一種意境。

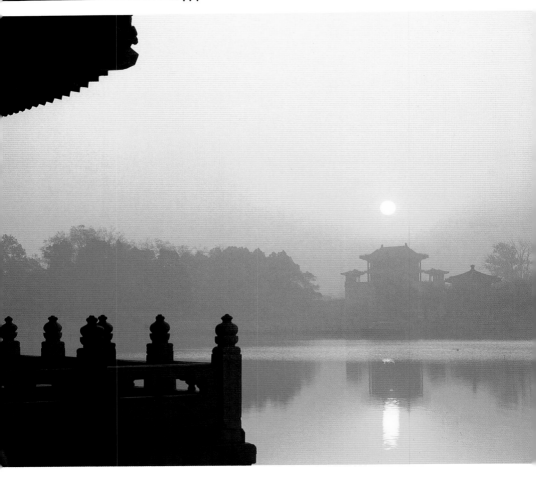

圖版 81　日出昆明湖

　　日出之初，自頤和園萬壽山下觀賞湖景，波平如鏡，對岸文昌閣、知春亭猶如飄浮在水面的勝景，讓畫面處於一層淡暖色調之中，使這座皇家園林呈顯出一種嫵媚平和之態。

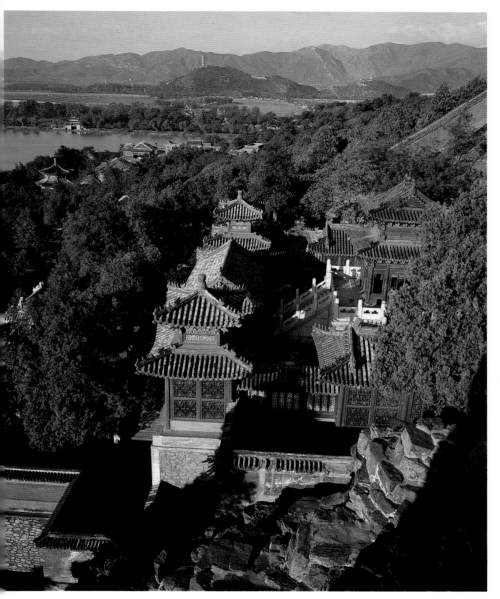

圖版 82　五方閣

　　站在頤和園萬壽山頂西望，最能觀察到這座園林的規畫設計特點。近處有樹叢中的宮殿建築羣；遠處是湖上的西堤和橋亭；堤外玉泉山景在望，西山歷歷在目。在這裡，把原來有限範圍的園景擴大延伸爲無邊無際的景觀了。這張照片的目的就是要表現出這種園林藝術的特色。

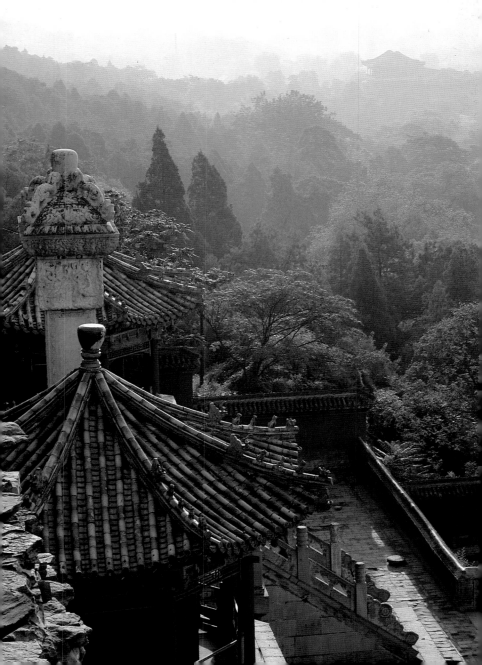

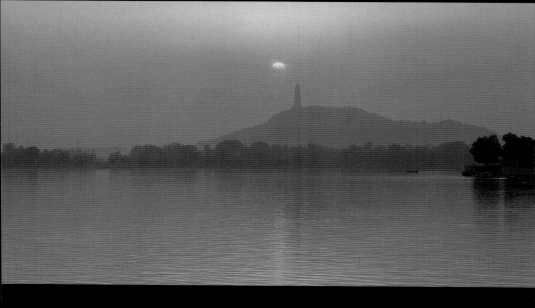

圖版 84 玉泉山塔

在頤和園西面的玉泉山是園內最佳的借景點。從園內西望，幾乎處處能見玉泉山景，只是隨著觀賞地點和天時氣候的變化而呈現出不同的景觀。這張照片是太陽即將西下，西堤和玉泉山處於暮色之中拍攝的，使畫面呈現出柔和的暖色調。

圖版 83 轉輪藏建築（左頁）

這組帶有宗教性的建築位於頤和園萬壽山前麓佛香閣的東面。這張照片不僅要表現轉輪藏這組建築的本身，而且要表現它所處的園林環境。為了避免頤和園外新建現代建築進入畫面，我們選擇早晨霧氣未散時，用逆光拍攝，使遠處新建築淡化入朦朧的晨色之中，保持了園林景色的完整。

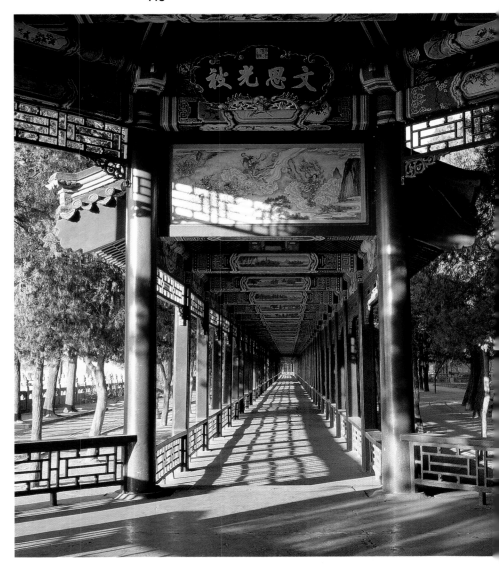

圖版 85　長廊

　　頤和園的長廊有 273 間，728 米長。廊的每一間樑架上都繪有不同內容的彩畫，廊的內外側還有湖光山色可供欣賞。我們拍攝長廊就要表現出它的長，它的華麗多彩，它的環境特點，所以選擇清晨時刻，陽光低照，柱影斜落，利用地面反光以增加廊內的亮度，使樑枋上的彩畫得以表現。另外，此刻遊人稀少，還未及遊入廊內，可以用一點透視，一覽到底，充分顯示長廊之長和廊外的秀麗景色。

圖版 86　園路
　　長廊外有一條園路，它隨著長廊的曲折而蜿蜒於昆明湖邊，是一條觀賞昆明湖景極佳
的遊覽路線。拍攝時選擇清晨太陽斜照，避開遊人，將這條園路的環境突出在人們面前。

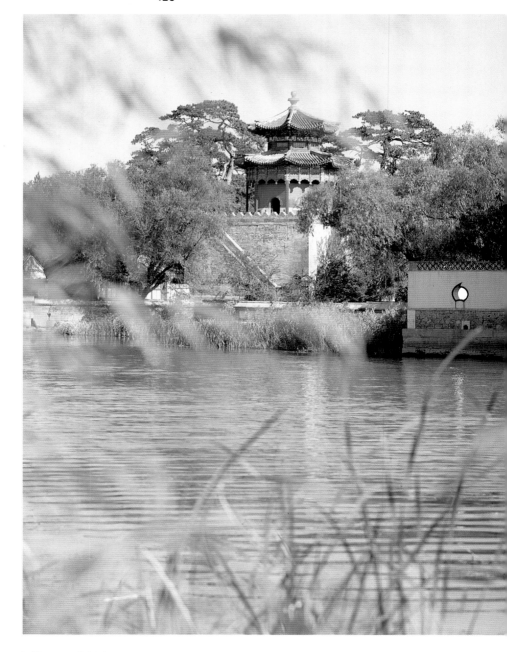

圖版 87　宿雲崖

　　這是頤和園西邊的一座城樓，它是進入後湖區的一個關口。拍攝時隔著水面取景，用大光圈將近處的綠柳變為虛幻的綠影飄浮在城樓前。同時把城樓前的花牆也組入畫面，目的都是為了將城樓置於濃密的綠化環境之中，以增加園林氣氛。

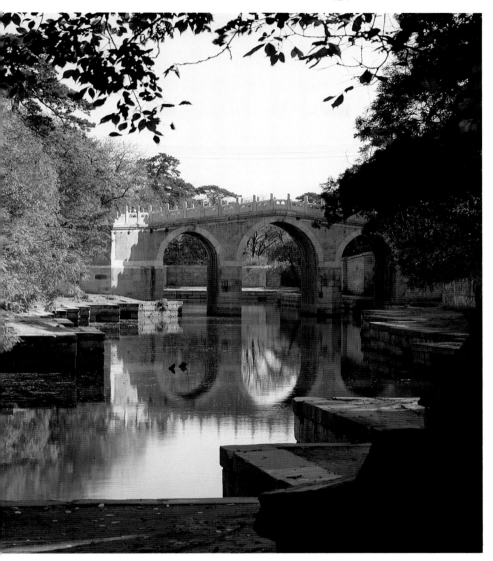

圖版 88　三孔石橋

　　石橋在頤和園後山的中軸線上，面對著北宮門，直通須彌靈境建築羣，在後湖區佔著重要的中心位置。拍攝時不但注意表現出石橋形象的完整，且著意表現石橋周圍的環境，所以收進了後湖兩岸的蘇州街建築遺址，用大樹枝葉作前景，增加後溪河的幽深氣氛。

圖版 90　諧趣園之春

　　諧趣園是頤和園中的一個小園。中央是水面，四周布置亭榭樓台。我們選用北方四月剛發芽的柳條作前景，並且用逆光拍攝，讓絲絲嫩綠傳達出諧趣園初春的信息。

圖版 89　知春亭（左頁）

　　知春亭位置在頤和園東岸臨水的小島上，是觀賞萬壽山、龍王廟的重要景點。這張照片不是表現知春亭本身的形象，而是表現從這座亭子中觀賞湖中龍王廟的情景。所以取景時以知春亭的台階、欄杆、立柱、樑枋組成前景，龍王廟置於遠處，表現了人們步入知春亭時的視覺印象。構圖時注意把龍王廟的主要建築置於兩柱之間，以保持它的完整形象。

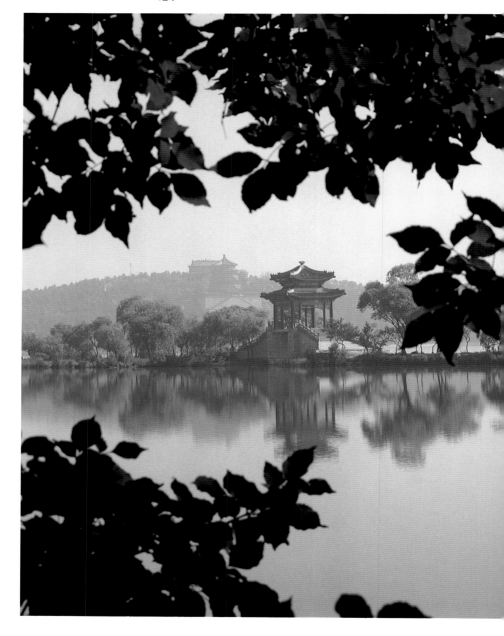

圖版 91　昆明湖西堤

　　這是一處皇家園林模仿江南園林風格的景區。湖面上橫臥著不高的堤，堤上有橋亭，用大片濃密的樹葉作前景以加重這裡的園林氣氛，把遠處的萬壽山和佛香閣都淡化成了背景，突出地表現了這個景區的特色。

圖版 92　諧趣園之秋

　　以樹幹和紅葉作前景，背後是諧趣園的廳堂和遊廊，用低調表現，使色調濃重，和春
景形成對比。

圖版 93　園中園

　　頤和園樂壽堂西邊有一座小園稱揚仁風，園內一池小水，土山堆石，山上一扇面形小屋，環境布置小巧精緻。拍攝時透過圓洞門望小園，把小池欄杆、山上小屋都組織在內，圓門外收進大片紫藤花，表現出濃厚的春意。

圖版 94　園中城關
　　頤和園內在幾個重要景區之間多設有城關。這是後山的一座城關，選擇初春的楓葉作前景，以一片新綠沖淡了城關的嚴肅面貌，增添了園林氣息。

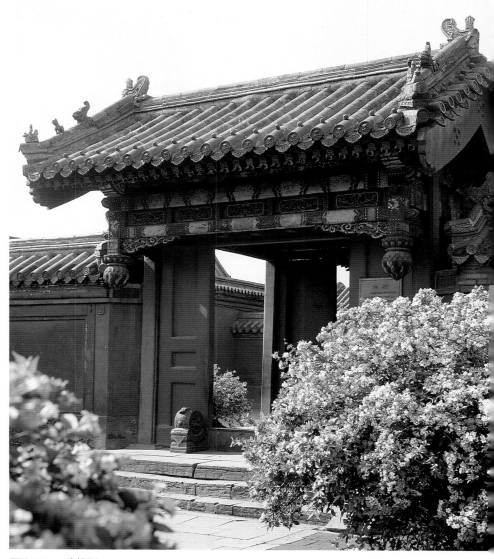

圖版 95　垂花門

　　這是一種用在建築羣内院的大門，門前屋檐下有兩根不落地面以垂花作結束的短柱，故名垂花門。取景時將門的裡外都拍到，以表現垂花門的全貌。同時以花叢作前景以表現這座宮廷住宅内院院門的環境特點。

圖版 96　垂花（右頁）

　　這張照片不拍垂花門的全景而只取其最富有表現力的一部分，即短柱垂花及博風板上的金釘，用望遠鏡頭把近處的綠葉變爲虛幻的綠影組織進畫面，使它們既未擋住主要部分又以色彩和虛實的對比突出了垂花的形象。

圖版 97　花窗

　　在北方的園林和住宅裡，喜歡用不同形狀的花窗來裝飾院牆，稱爲什錦窗牆。白粉牆上開有五角、六角、八角、葫蘆、壽桃等形狀的小窗戶，紅綠色的窗框組成活潑的景色。拍攝時取院牆的一段，又收進幾枝花葉作前景，增加了這種花窗牆的表現力。

圖版 98　東湖

　　浙江紹興東湖面積不大，卻具有南方園林的典型風貌。青石的山、青石的橋，素色的亭台廳榭，在綠樹的環境裡，一片淡雅平和之色。這張照片是在雨天拍攝的，曝光增加一點時間，使畫面明亮一些以表現江南園林風貌。

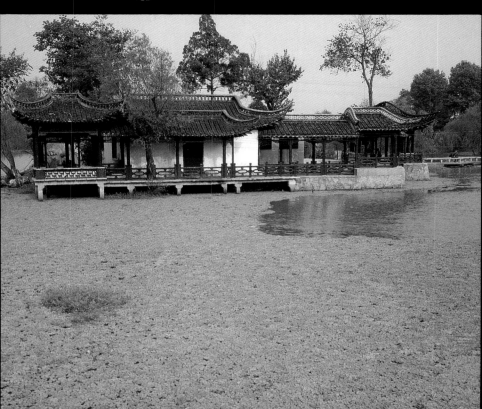

圖版 99　瘦西湖

　　江蘇揚州瘦西湖頗具盛名，一流不寬的湖水，沿岸散置亭台樓閣，蜿蜒曲折，引人入勝。在這裡，我們選擇了瘦西湖中具有南方特色的一組梟莊建築作主體，用滿布綠萍的水面將梟莊推到遠處。在弱光下拍攝，充分表現江南園林淡雅和細膩的特色。

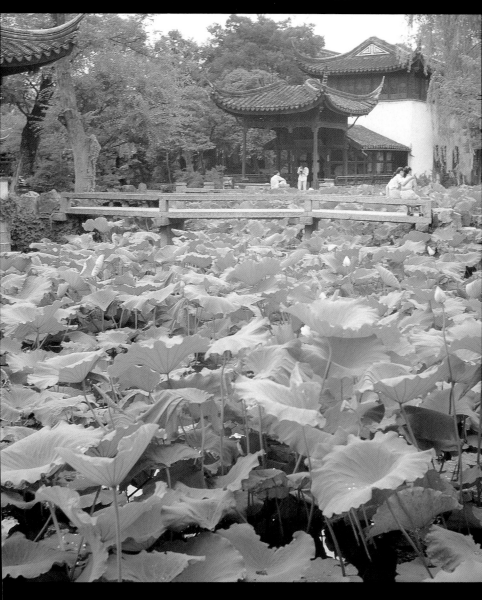

圖版 100　拙政園

　　拙政園是蘇州私家園林中面積較大的一座園林，水面大、建築多。我們用大片蓮荷作前景，把石橋亭榭放在遠處，在陰天拍攝，避免了荷葉上的深色陰影，使畫面充滿一片青綠，突出表現南方園林的風貌。

圖版101　水廊

　　拙政園裡的水廊是一種架在水面上的遊廊。一邊臨水可以觀景；一面有牆，牆上鑲嵌碑帖可供觀賞。拍攝時自然要把它的這幾個特點表現出來；同時選擇較強側光照射，使陰影明顯，產生強烈的黑白色彩對比，增強了水中倒影的表現力。

圖版 102　折廊

　　蘇州園林裡的建築之間和各個景區之間往往用廊子相連，以便遊覽。這種廊子多取曲折迂迴，高低錯落之形，切忌平直。人行折廊之中，景觀可隨廊之曲折而富變化；折廊可造成廊外小空間，點以竹石花草，增添情趣。拍攝折廊就要把這些特點表現出來。

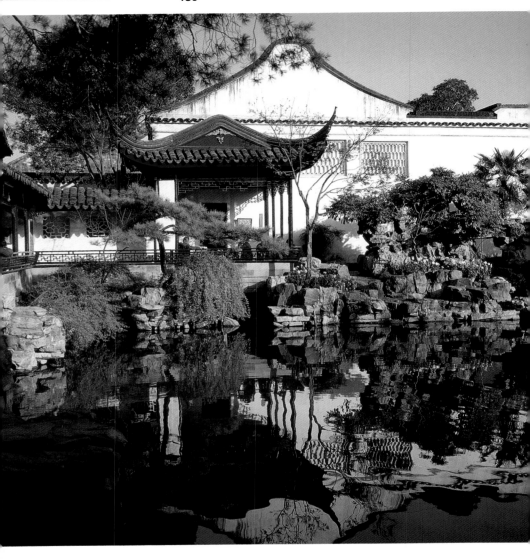

圖版 103　網師園

　　它是蘇州私家園林中設計布置十分精緻的一座小園。我們選擇它的西面拍攝，在這裡，有亭榭迴廊，有湖邊堆石，有多種樹木花草，它們組成一幅動人的畫面。拍攝時選用較強的側光照射，突出園林建築黑瓦白牆的色彩對比效果，等到水靜無浪時按下快門，使水中有清澈的倒影以增添園林氣息。

圖版 104　園林廳堂

　　蘇州園林裡的廳堂多爲主人待客用，面積較大，裝修講究。這張照片不拍廳堂的內景，而只選擇了廳堂的槅扇門。此時，陽光斜照，門扇大開，迎賓進堂，通過門扇上的精美裝修表現出這座廳堂建築的講究。

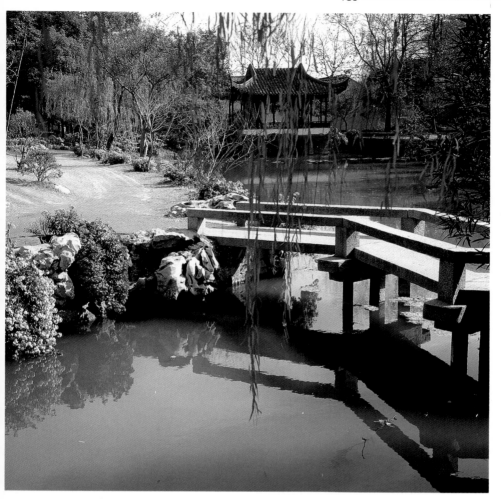

圖版 106 園中石橋

　　江南小園中的石橋，多在樑架上平鋪石板，貼近水面，兩旁設低矮的坐凳欄杆，橋形或曲或直，形式親切自然。我們現在取石橋的一段，跨水通岸，近處的綠柳、遠岸的亭樹，有秋菊點綴其間，一派園林盛景。

圖版 105 籛春殿（左頁）

　　蘇州園林裡廳堂內部的布置自有它的特點。像籛春殿這類小型廳堂多在正中窗下置條案，兩旁放盆景；室內裝修多露出木料本色，不施彩繪，色調平和。拍攝時盡量避免陽光大面積的直接照入，造成反差過大，影響室內陳設的表現。

圖版 107　池邊竹石

　　江南園林，水池連片，造園者很注意池邊的經營布置。常以湖石堆砌，高低錯落，間植以竹草花卉，自然成趣。此處以逆光拍攝，增加了竹石的表現力。

圖版 108　園中一角

　　江南園林，建築式樣多乖巧，但外表色彩以黑白爲主，灰黑色的磚瓦，大片的白牆，配以青竹芭蕉，構成了江南園林的主色調。我們現在選擇了蘇州園林的一個角落，這裡只有大面的白牆，兩條黑色瓦檐，牆下幾株翠竹，但卻集中反映了這種特有的色彩組合。

圖版 109　漏窗

　　一堵建築的山牆，屋檐下一扇漏窗，屋腳下一叢劍麻，還有牆邊的堆石，黑白青綠，
色調分明，一幅典型的江南園林小景。

圖版 110　花窗

　　江南園林裡的花窗比比皆是，怎樣拍出它的典型樣子呢？組景不在多，在於取捨合宜。一段彎背牆，一方花格漏窗，幾枝青竹，已經足夠。黑瓦粉牆、花窗竹影，這就是江南園林。

圖版 111　鋪地之一

　　園林鋪地，取材平凡，碎磚亂石，皆可利用。將它們組成花紋則頗多講究，要根據鋪料的形狀、大小、色彩和環境的要求分別設計和鋪砌出不同的形式。拍攝時要拍出這些鋪地的不同式樣，還可借助於飄落地面的樹葉，雜生在石縫中的青草組成稍有情趣的畫面。

圖版 112　鋪地之二

　　園林鋪地，取材平凡，碎磚亂石，皆可利用。將它們組成花紋則頗多講究，要根據鋪料的形狀、大小、色彩和環境的要求分別設計和鋪砌出不同的形式。拍攝時要拍出這些鋪地的不同式樣，還可借助於飄落地面的樹葉，雜生在石縫中的青草組成稍有情趣的畫面。

圖版 113　屋角

　　江南園林建築，造型別緻、色調淡雅。牆頭屋角，裝飾輕巧，一翹一折，皆成文章。
這裡表現的屋角起翹，昇起得那麼自然，到頂端還來那麼一個小鈎；屋脊和牆頭的線腳，
粗細相間，疏密合宜；白牆灰瓦，在夕陽光照下被染上一層淺淺的金黃；一個屋角簡直成
了一件可供觀賞的雕塑品了。

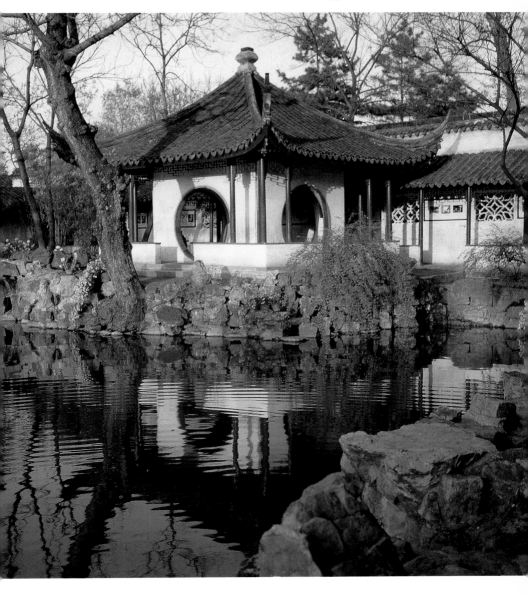

圖版 114 梧竹幽居亭

　　蘇州拙政園梧竹幽居亭造型別緻，方形亭中有四面圍牆，牆上開有圓洞門。從亭裡向外觀景，圓門有景框作用；從外看亭，扁扁的四面坡頂下，粉牆圓洞，分外醒目。這張照片著重表現的是亭的外部造型，所以視點放遠，拍攝亭的全貌，收入亭的倒影，增強方亭形象的表現力。

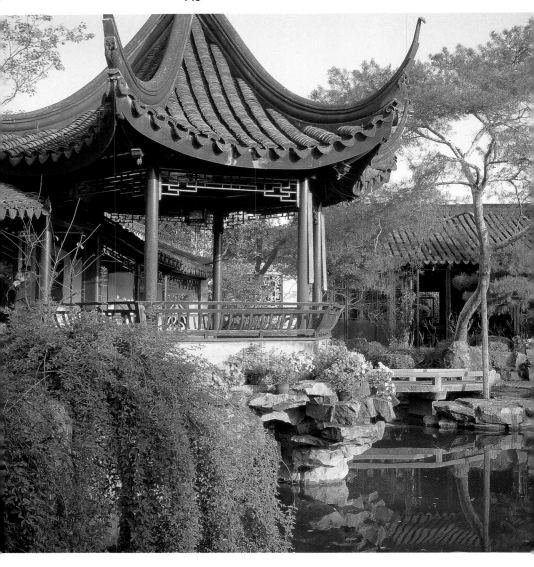

圖版 115　風到月來亭

　　蘇州園林的亭，很注意周圍環境的布置。網師園的風到月來亭位於臨岸又半探入水中，基台由堆石砌成不規則形，還有意留出洞穴，猶似水能穿過亭下。四周花草繁茂，親切自然。選擇弱光時近景拍攝，可以將亭子表現得比較細緻。

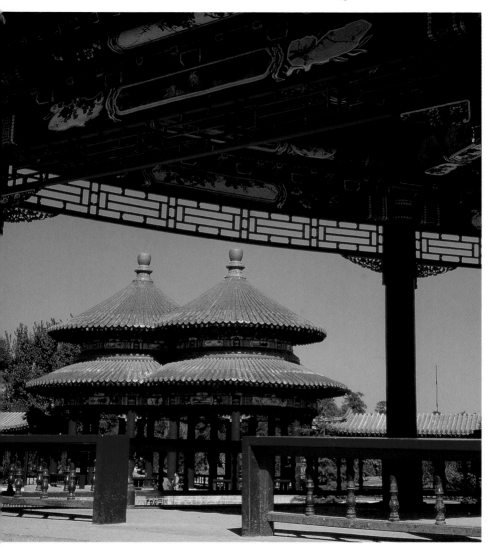

圖版 116　雙亭

　　這是一種園林中特殊的亭子，形象別緻，色彩華麗。拍攝時用近處的方亭作框景，將
圓亭緊緊框在開間之內，以突出這種雙亭的特殊造型。

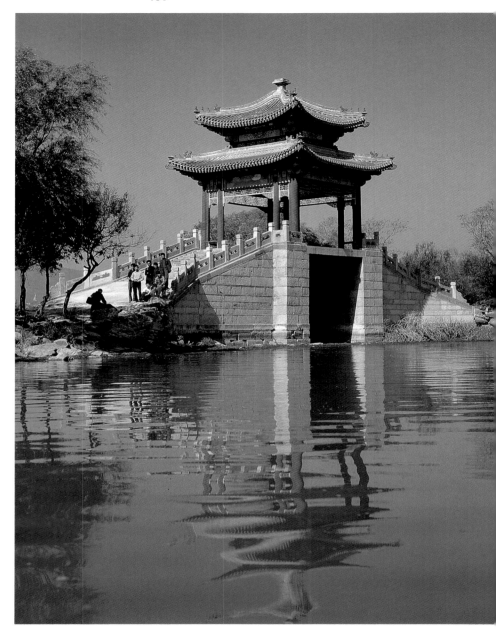

圖版 117　橋亭

　　這是頤和園西堤的練橋，下有方形橋墩，有橋洞可以通船，上置重檐六角亭。從遠處拍攝，等風平浪靜時以取得亭在水中的倒影，增加橋亭的表現力。

圖版 118　屋角起翹
　　南方的園林建築，在屋頂的造型上常常使用曲線使建築變得輕巧別緻。爲了表現這種特點，我們選擇了有兩個屋頂相連，數個屋角在一起的樓閣，用廣角鏡向上仰拍，利用透視變形，加強了屋角翹起的表現力。

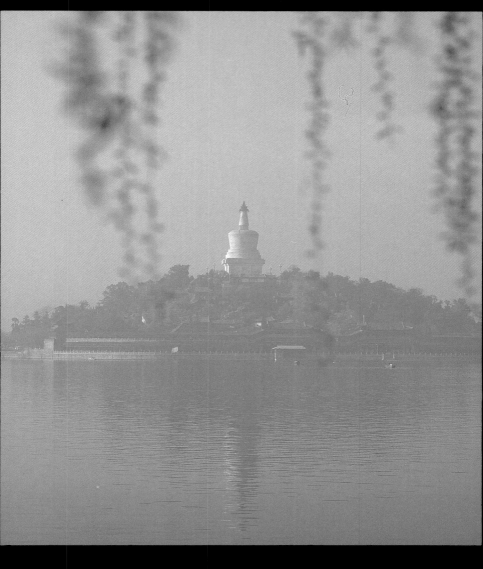

圖版 119　瓊華島

　　這是北京北海公園的主要景區，島上白塔是全園的風景構圖中心。選擇一個有薄霧的早晨，隔水拍攝，水上的柳絲、水中的塔影，表現出一種朦朧的春意。

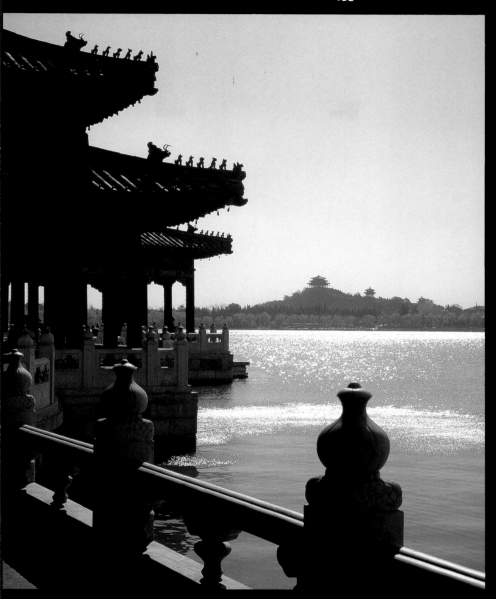

圖版 120　遠望景山

　　景山在北海公園的東面，山上有亭五座。現在我們從北海遠望景山，以五龍亭的亭身作近景，隔水逆光拍攝，表現出園林的遼闊視野。

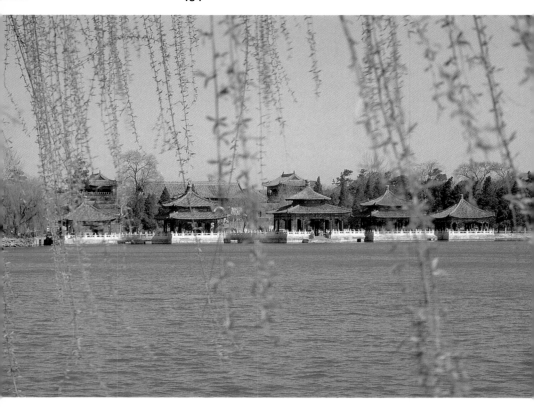

圖版 121　五龍亭

　　北海的北岸，有並列的五座亭子伸入近岸的水面，稱爲五龍亭。在春風楊柳中拍攝五龍亭，可以顯示出這裡的園林環境。

圖版 122　六角亭

　　此亭在北海的靜心齋內，位於池邊的堆石台上。它既是觀賞四周景色的好去處，本身也是園中可供觀賞的一個好景點。拍攝時站在高處，以盛開的丁香花作前景，觀賞花叢中的六角亭，而亭子下面的景色又表示出這座亭子的觀景作用。

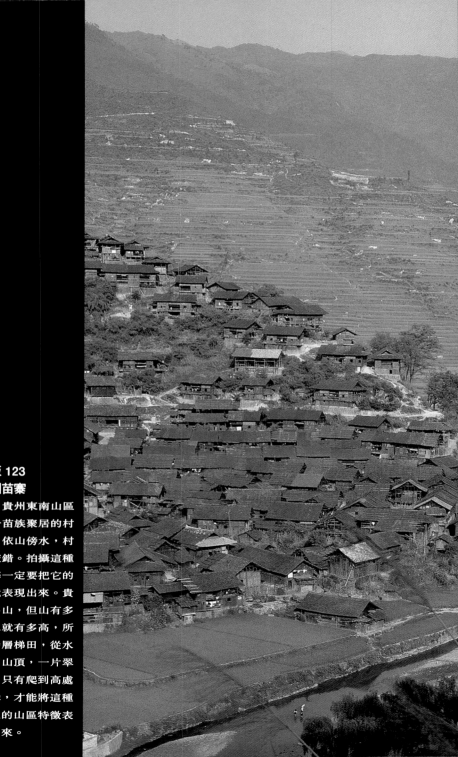

圖版 123
貴州苗寨

　　貴州東南山區有一苗族聚居的村寨，依山傍水，村屋交錯。拍攝這種村寨一定要把它的環境表現出來。貴州多山，但山有多高水就有多高，所以層層梯田，從水邊到山頂，一片翠綠。只有爬到高處拍攝，才能將這種綠色的山區特徵表現出來。

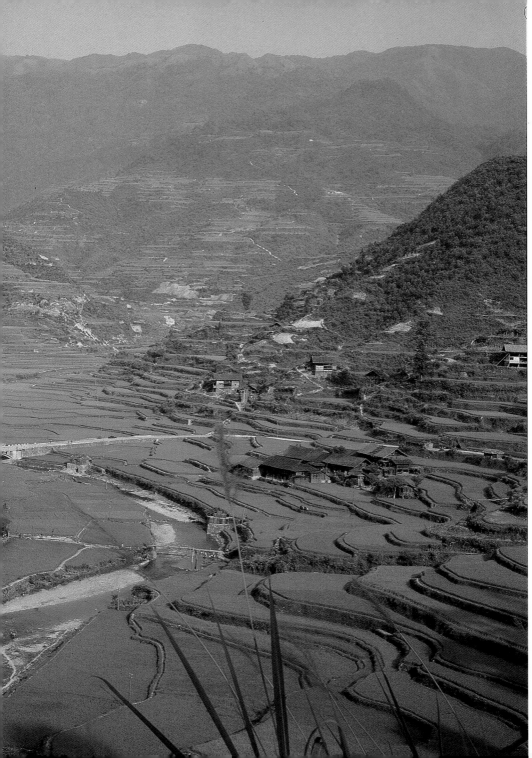

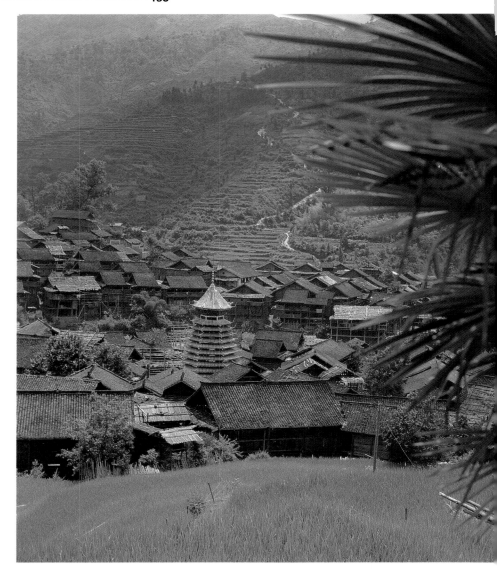

圖版 124　貴州侗鄉

　　貴州東南山區散布著一個個侗族百姓聚居的鄉村。幾乎在每個鄉裡都建有一幢鼓樓。鼓樓形似寶塔，高聳於一般村房之上，是全村的公共活動中心。拍攝這種村落，宜從高處俯視，才能得到全貌。近處以棕樹、稻田為前景，增加景色的層次，加強畫面的青綠色調；遠處收進羣山，表現出侗鄉所處的環境。

圖版 125　吊腳樓

　　貴州山區民舍，多用木結構，依山而建，上層挑出山外，下層可作通道，因此產生了上層部分懸空的吊腳樓的形式。拍攝時選擇這種民舍的一個角，表現出吊腳樓的特徵；遠處收進山景以表現民舍所處的高山地區環境。

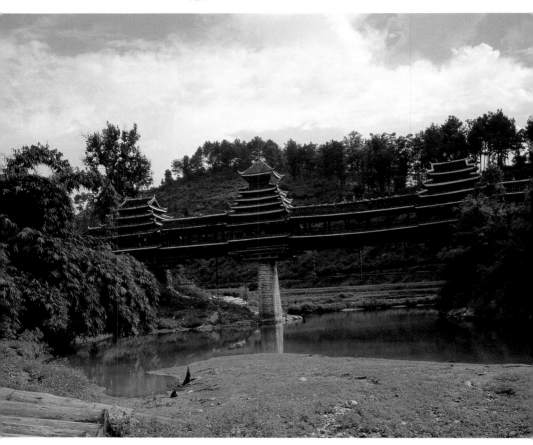

圖版 126　花橋

　　貴州、湖南的一些山區都有這種花橋。這種橋除供過河交通行走外，也是村民休息聚會的地方。拍攝時選擇河灘底由下往上仰視，既能拍得橋的全貌，又能表現出飛架於兩岸之間的花橋英姿。

圖版 127　安徽民居（右頁）

　　安徽黟縣至今保留下不少古代民居，是研究中國古代民間建築的寶貴材料。這類民居因年久失修，近觀頗不上像，已失去原來風采。我們現在從遠處拍攝，表現村莊的全景，同時用大片油菜花作前景，增添了農莊的色彩。

圖版 128　江南民居

　　浙江金華山區多種竹林，座座村落散布其中，環境優美。拍攝時用毛竹作前景，以突出這裡的環境特點。

圖版 129　金華民居

　　金華民居組成的小巷。取景時注意選擇道路有起落，建築高低參差有緻的地段，以幾隻尋食的雞作點綴，增加了鄉村的環境氣氛。

圖版 130　天山蒙古包

　　蒙古包是新疆、內蒙一帶草原上百姓的一種居住建築，它便於遷移以適應他們的遊牧生活，這裡拍的是新疆天山腳下的一座蒙古包，著重表現它所處的自然環境，山上林木蔥蔥，山下草原肥沃，蒙古包前站的是它的主人，充滿了一片綠色的生機。

圖版 131　蒙古包

　　蒙古包用木構作框架，外面罩以氈布，多爲灰白色，不加裝飾，形象樸素。蒙古包內
卻有地毯、壁毯，色彩多華麗，與外表形成鮮明對比。在氣候溫暖的白日，主人將門簾掀
起，門上露出一塊彩飾，十分引人注目。這張照片拍的就是這種情景。

圖版 133　靑雲譜
　　靑雲譜是明末清初著名畫家八大山人的故居，位於江西南昌市郊。在晴天陽光下拍攝，使這座建築的白牆青瓦紅簷，在藍天的襯托下，呈現出強烈的色彩效果。

圖版 132　新疆民居（左頁）
　　新疆吐魯番地區的民居，多爲黃土磚建造，家家戶戶都在院裡種植葡萄。黃土牆，綠色的葉，加上身著民族服裝的村民，組成了這個地區特有的民居風貌。

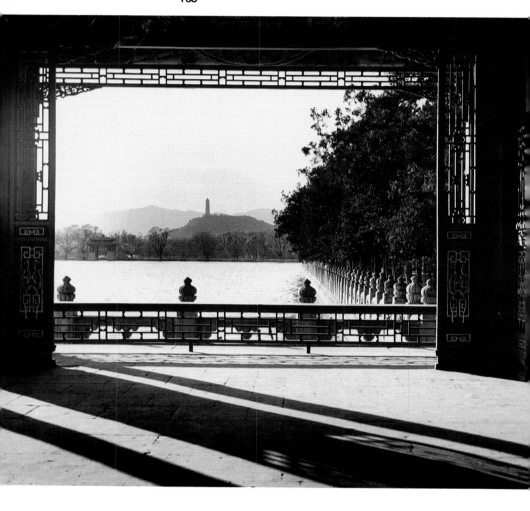

圖版 134　園林借景

　　頤和園西面玉泉山及山上的玉峯塔是絕好的借景。怎樣表現這種中國古代園林設計中的特別技巧呢？我們選擇了萬壽山下，探出湖面的魚藻軒作爲觀景點，以它的樑柱爲景框，把遠處的西堤和玉泉山景組織在畫框内。等待陽光落到合適位置，使地面上的柱影有一個理想的斜度，掌握好曝光時間按下快門。現在得到的畫面是一幅宜人的玉泉山景，在黑色方畫框内，通過地面上的斜影從遠處借來，呈現在你的眼前。這就是借景。

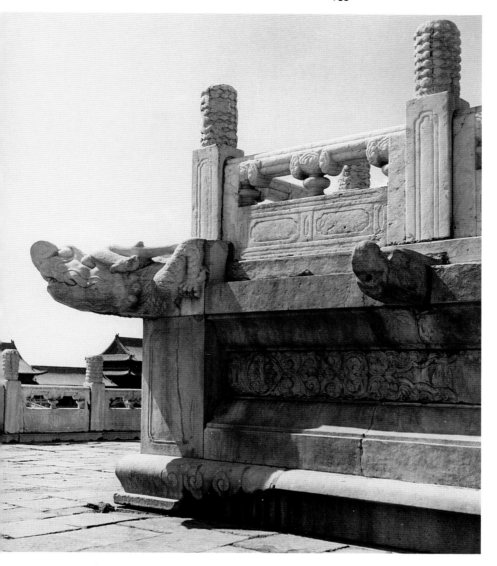

圖版 135　白石台基

　　北京故宮三大殿的白石台基，量體大，雕飾精。現在用黑白照片表現，重要的是要選擇好光照，使台基各部分的雕飾充分表現出來，使漢白玉石的質感也充分表現出來。

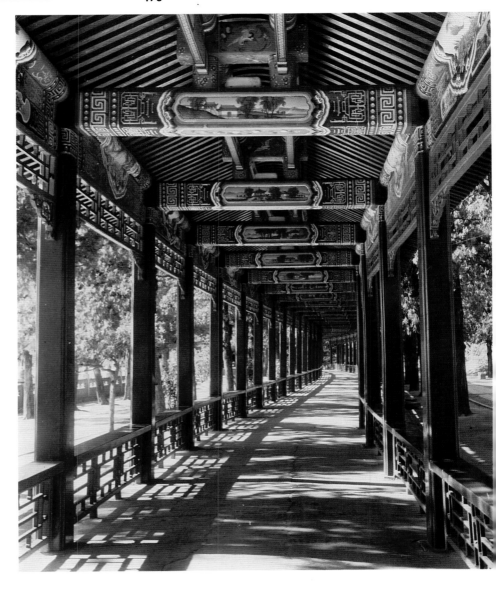

圖版 136　長廊無盡

　　怎樣表現出長廊之長，重要在於選擇好拍攝角度和光線。站在長廊裡，尋找其彎曲不見底的視點，在冬季清晨太陽很低斜的光照下，地面柱影重重，樑下彩畫顯露，乘廊內無遊人時按下快門，取得長廊無盡的效果。

圖版 137　畫中遊

　　頤和園畫中遊是一座樓閣式建築，琉璃瓦頂，青綠色的彩畫，紅色的立柱，下面是塊石堆砌的基座，還有青磚雕花的欄杆。現在要用黑白照片來表現這樣一座材料多樣、色彩豐富的建築。如果用強反差，則會損失建築細部的表現；如果用弱反差，建築細部倒是表現出來了，但整幅照片必然色調不鮮明，建築不精神；所以用中間調比較合適，它使建築的各個部分都能夠得到比較正確地再現。

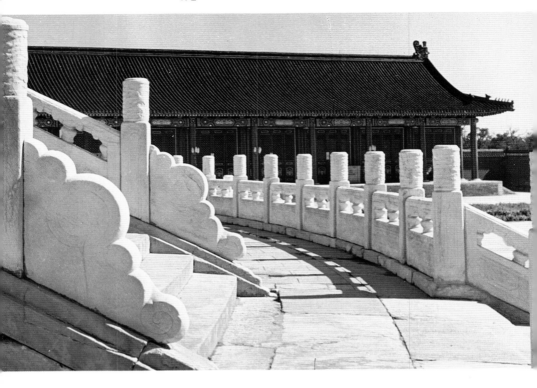

圖版 138　玉石欄杆

　　這是北京天壇祈年殿下面台基的石欄杆，全部用漢白玉石製成。取景時把一排柱頭放在遠處配殿的前面，在逆光照射下，欄杆柱頭都有白色的高光，在深色的配殿襯托下，石柱顯出一種有透明感的白色，充分表現出漢白玉石的質感。

圖版 139　窗花

　　蘇州園林的花窗，形式多樣，紋樣豐富而有變化。在這裡，用黑白高反差的照片專門表現這類花窗的紋樣設計，捨去一切窗的細節，突出花窗的裝飾效果。

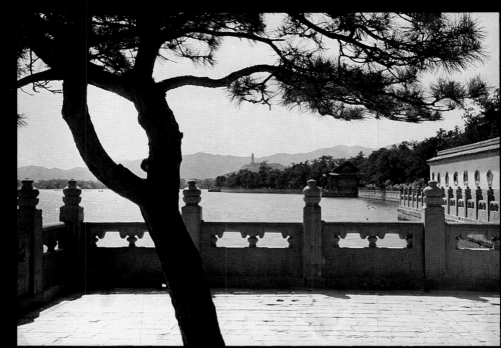

圖版 140　湖光山色

　　這是站在頤和園樂壽堂前西望，用松樹作近景，以右邊的白牆引向萬壽山腳作中景，玉泉山塔為遠景。橫向構圖，逆光拍攝，充分表現出湖光山色的開擴與明朗，同時清楚地顯出景物遠近的層次。

圖版技術參數

圖號及照片名稱	相機牌號、鏡頭	拍攝時間、地點
1 太和殿	Horseman VH-R　f＝65	北京11月　早8:30
2 大殿台基	Horseman VH-R　f＝65	北京10月　上午10:00
3 台基近景	Horseman VH-R　f＝105	北京9月　上午10:00
4 太和殿廣場	Horseman VH-R　f＝65	北京11月　早8:30
5 殿前陳設	Horseman VH-R　f＝180	北京10月　早9:30有霧
6 金缸	Horseman VH-R　f＝105	北京10月　早10:30
7 太和門前	Horseman VH-R　f＝65	北京10月　早8:00
8 太和門前的銅獅	Horseman VH-R　f＝105	北京7月　下午5:30
9 乾清宮	Horseman VH-R　f＝105	北京10月　上午9:00
10 南望寢宮	Horseman VH-R　f＝105	北京10月　下午5:30
11 銅獅子	Horseman VH-R　f＝105	北京10月　上午10:00
12 皇極殿	Horseman VH-R　f＝105	北京10月　上午10:00
13 崇政殿寶座	Horseman VH-R　f＝65	瀋陽5月　上午11:00用自然光
14 皇極殿近景	Horseman VH-R　f＝105	北京11月　上午10:00
15 大政殿藻井	Horseman VH-R　f＝65	瀋陽5月　中午12:00用自然光
16 文溯閣	Horseman VH-R　f＝65	瀋陽5月　下午1:00用自然光
17 角樓	Horseman VH-R　f＝105	北京5月　下午2:30
18 角樓	Horseman VH-R　f＝65	北京10月　下午4:00
19 屋頂山花	Horseman VH-R　f＝180	北京7月　下午6:00
20 屋頂	Horseman VH-R　f＝180	北京8月　上午10:00
21 宮殿屋頂	Horseman VH-R　f＝105	北京8月　下午4:00
22 琉璃門	Horseman VH-R　f＝105	北京8月　下午2:00
23 宮門	Horseman VH-R　f＝105	北京9月　下午4:00
24 彩畫及門匾	Horseman VH-R　f＝105	北京9月　上午10:00
25 琉璃裝飾	Horseman VH-R　f＝105	瀋陽5月　上午10:00
26 宮殿一角	Rolleiflex　雙鏡頭反光	北京9月　上午11:00
27 園林小品	Horseman VH-R　f＝105	北京8月　下午3:00
28 宮殿的色彩	Horseman VH-R　f＝105	北京10月　上午11:00
29 北陵隆恩門	Horseman VH-R　f＝105	瀋陽5月　上午9:00
30 石供桌	Horseman VH-R　f＝105	瀋陽5月　上午9:30

圖號及照片名稱	相機牌號、鏡頭	拍攝時間、地點
31 木塔	Rolleiflex 雙鏡頭反光	山西應縣7月 上午10:00
32 無垢淨光塔	Horseman VH-R f=105	瀋陽5月 下午3:00
33 北鎮雙塔	Horseman VH-R f=105	遼寧北鎮5月 上午11:00
34 觀音庵	Rolleiflex 雙鏡頭反光	浙江普陀山9月 下午3:00
35 北方寺院	Canon AE-1 f=50mm	北京8月 上午10:00
36 天台國清寺	Rolleiflex 雙鏡頭反光	浙江天台9月 上午9:00
37 佛殿	Rolleiflex 雙鏡頭反光	浙江寧波9月 上午10:00用自然光
38 林中寶塔	Rolleiflex 雙鏡頭反光	浙江寧波9月 下午3:00陰天
39 佛堂	Rolleiflex 雙鏡頭反光	江蘇揚州9月 上午10:00
40 金山慈壽塔	Rolleiflex 雙鏡頭反光	江蘇鎮江9月 上午10:00
41 南方寺院	Canon AE-1 f=50	江蘇蘇州5月 下午3:00
42 須彌靈境	Horseman VH-R f=105	北京7月 下午5:00
43 喇嘛建築	Horseman VH-R f=105	北京7月 下午3:00
44 喇嘛塔	Horseman VH-R f=105	北京7月 下午5:00
45 大紅台	Rolleiflex 雙鏡頭反光	承德5月 上午10:00
46 琉璃塔	Rolleiflex 雙鏡頭反光	承德5月 上午11:00
47 清真寺	Horseman VH-R f=105	北京9月 上午10:00用自然光
48 禮拜寺	Rolleiflex 雙鏡頭反光	新疆吐魯番6月 上午10:00
49 禮拜堂內景	Canon AE-1 f=50	新疆吐魯番6月 上午10:00自然光
50 額敏塔	Rolleiflex	新疆吐魯番6月 上午10:00
51 碧雲寺	Horseman VH-R f=105	北京9月 上午8:30
52 金剛寶座塔	Horseman VH-R f=180	北京9月 上午9:30
53 石塔	Horseman VH-R f=105	北京9月 上午9:00
54 大正覺寺	Horseman VH-R f=105	北京8月 下午3:00
55 石塔塔身	Horseman VH-R f=105	北京8月 下午3:00
56 清淨化誠塔	Rolleiflex 雙鏡頭反光	北京7月 上午10:00
57 古柏樹林	Horseman VH-R f=105	北京5月 上午8:00
58 承光閣	Rolleiflex 雙鏡頭反光	北京10月 下午5:30
59 圜丘	Horseman VH-R f=105	北京9月 下午3:00
60 圜丘石台	Rolleiflex 雙鏡頭反光	北京7月 下午5:30

圖號及照片名稱	相機牌號、鏡頭	拍攝時間、地點
61 祈年殿	Horseman VH-R f＝180	北京9月 上午10:00
62 祈年殿近景	Rolleiflex 雙鏡頭反光	北京10月 上午10:00
63 楠扇窗	Horseman VH-R f＝105	北京10月 上午10:00
64 頂天立柱	Cannon AE-1 f＝28	北京11月 上午11:00自然光
65 藻井	Horseman VH-R f＝65	北京11月 上午11:00自然光
66 二王廟	Rolleiflex 雙鏡頭反光	四川灌縣8月 下午5:00
67 杜甫草堂	Rolleiflex 雙鏡頭反光	四川成都8月 下午3:00
68 木牌樓	Horseman VH-R f＝105	北京7月 下午6:00
69 石牌樓	Canon AE-1 f＝50	安徽歙縣 下午4:00
70 雪中牌樓	Horseman VH-R f＝105	北京1月 下午2:00下雪
71 九龍壁	Horseman VH-R f＝105	北京11月 上午10:00
72 九龍壁	Rolleiflex 雙鏡頭反光	山西大同7月 下午6:30
73 華表	Horseman VH-R f＝105	北京10月 上午9:00
74 古砲台	Horseman VH-R f＝105	山東蓬萊 上午8:00有霧
75 春	Rolleiflex 雙鏡頭反光	北京4月 上午9:30
76 夏	Horseman VH-R f＝105	北京8月 上午10:00
77 秋	Horseman VH-R f＝105	北京11月 上午10:00
78 冬	Horseman VH-R f＝105	北京1月 上午10:00雪後陰天
79 頤和園	Horseman VH-R f＝65	北京9月 上午10:00
80 頤和園之晨	Canon AE-1 f＝50	北京9月 上午8:00有霧
81 日出昆明湖	Horseman VH-R f＝180	北京9月 上午7:30
82 五方閣	Horseman VH-R f＝105	北京10月 下午2:00
83 轉輪藏建築	Horseman VH-R f＝105	北京10月 上午7:30有霧
84 玉泉山塔	Horseman VH-R f＝105	北京10月 下午6:00
85 長廊	Rolleiflex 雙鏡頭反光	北京12月 早7:00
86 園路	Rolleiflex 雙鏡頭反光	北京12月 早8:00
87 宿雲崖	Horseman VH-R f＝105	北京9月 上午10:00
88 三孔石橋	Horseman VH-R f＝105	北京10月 上午10:00
89 知春亭	Horseman VH-R f＝105	北京9月 上午9:00
90 諧趣園之春	Horseman VH-R f＝105	北京4月 上午10:00

圖號及照片名稱	相機牌號、鏡頭	拍攝時間、地點
91　昆明湖西堤	Horseman VH-R　f＝105	北京8月　上午10:00
92　諧趣園之秋	Horseman VH-R　f＝105	北京10月　下午3:00
93　園中園	Horseman VH-R　f＝105	北京5月　上午9:00
94　園中城關	Horseman VH-R　f＝105	北京5月　上午9:30
95　垂花門	Horseman VH-R　f＝105	瀋陽5月　下午3:00
96　垂花	Canon AE-1　f＝105	北京5月　上午9:00
97　花窗	Horseman VH-R　f＝105	北京8月　上午9:00
98　東湖	Rolleiflex　雙鏡頭反光	浙江紹興11月　上午下雨
99　瘦西湖	Rolleiflex　雙鏡頭反光	江蘇揚州5月　下午3:00
100　拙政園	Rolleiflex　雙鏡頭反光	蘇州7月　下午2:00陰天
101　水廊	Rolleiflex　雙鏡頭反光	蘇州10月　下午3:00
102　折廊	Rolleiflex　雙鏡頭反光	蘇州10月　下午3:00
103　網師園	Rolleiflex　雙鏡頭反光	蘇州10月　下午4:00
104　園林廳堂	Rolleiflex　雙鏡頭反光	蘇州10月　上午10:00
105　移春殿	Canon AE-1　f＝35	蘇州10月　上午9:00
106　園中石橋	Rolleiflex　雙鏡頭反光	蘇州11月　上午9:00
107　池邊竹石	Rolleiflex　雙鏡頭反光	蘇州11月　下午3:00
108　園中一角	Rolleiflex　雙鏡頭反光	蘇州10月　上午9:00
109　漏窗	Rolleiflex　雙鏡頭反光	蘇州10月　上午9:30
110　花窗	Rolleiflex　雙鏡頭反光	蘇州10月　上午10:00
111　鋪地之一	Rolleiflex　雙鏡頭反光	蘇州7月　下午3:00
112　鋪地之二	Rolleiflex　雙鏡頭反光	蘇州7月　下午3:00
113　屋角	Rolleiflex　雙鏡頭反光	蘇州10月　下午5:00
114　梧竹幽居亭	Rolleiflex　雙鏡頭反光	蘇州10月　下午3:00
115　風到月來亭	Rolleiflex　雙鏡頭反光	蘇州10月　上午9:00
116　雙亭	Rolleiflex　雙鏡頭反光	北京10月　上午10:00
117　橋亭	Horseman VH-R　f＝105	北京10月　上午9:30
118　屋角起翹	Canon AE-1　f＝28	上海10月　上午10:00
119　瓊華島	Horseman VH-R　f＝105	北京10月　上午10:00
120　遠望景山	Horseman VH-R　f＝105	北京10月　上午8:30

圖號及照片名稱	相機牌號、鏡頭	拍攝時間、地點
121 五龍亭	Horseman VH-R　f＝105	北京5月　上午9:00
122 六角亭	Horseman VH-R　f＝105	北京5月　上午10:00
123 貴州苗寨	Horseman VH-R　f＝105	貴州8月　上午10:00
124 貴州侗鄉	Horseman VH-R　f＝105	貴州8月　上午9:00
125 吊腳樓	Horseman VH-R　f＝180	貴州8月　上午9:00
126 花橋	Horseman VH-R　f＝105	貴州8月　下午3:00
127 安徽民居	Canon AE-1　f＝50	安徽黟縣　上午9:30陰天
128 江南民居	Rolleiflex　雙鏡頭反光	浙江金華10月　下午1:00
129 金華民居	Rolleiflex　雙鏡頭反光	浙江金華10月　上午10:00
130 天山蒙古包	Rolleiflex　雙鏡頭反光	新疆6月　上午10:00
131 蒙古包	Rolleiflex　雙鏡頭反光	新疆6月　上午10:30
132 新疆民居	Canon AE-1　f＝50	吐魯番6月　上午10:00
133 青雲譜	Rolleiflex　雙鏡頭反光	江西南昌8月　上午11:00
134 園林借景	Rolleiflex　雙鏡頭反光	北京10月　下午4:30
135 白石台基	Rolleiflex　雙鏡頭反光	北京10月　上午10:00
136 長廊無盡	Rolleiflex　雙鏡頭反光	北京12月　早7:30
137 畫中遊	Rolleiflex　雙鏡頭反光	北京10月　上午10:00
138 玉石欄杆	Rolleiflex　雙鏡頭反光	北京10月　上午9:00
139 窗花	海鷗205　f＝50	蘇州10月　上午10:00
140 湖光山色	Rolleiflex	北京8月　下午3:00

說明：‧**Horseman VH-R**　中文稱日本騎士相機。

　　　　　　　f＝105為中焦標準鏡頭

　　　　　　　f＝65為短焦廣角鏡頭

　　　　　　　f＝180為長焦望遠鏡頭

　　　‧**Rolleiflex**雙鏡頭反光　中文稱祿萊相機。

　　　‧**Canon AE-1**　中文稱卡儂或佳能相機。

　　　‧拍攝時除**Canon**為自動測光外，其餘都用攝影測光表，因此拍攝的光圈，速度都不作記錄，
　　　　需要特殊處理的在照片說明中都有註明。

作者簡介

樓慶西

1930年生，浙江杭州人。
1952年畢業於北京清華大學建築系。長期在清華大學從事
中國古代建築的研究和教學工作，講授中國古代建築史、
中國古代建築的裝飾、建築攝影等課程。主要著作有《中
國古代建築》、《中國美術史・建築藝術編・宮殿建築》
、《梁思成傳》、《中國古代建築小品》、《中國宮殿建
築》；參加梁思成教授《宋營造法式》的研究和編著工作
；負責《頤和園》、《北京亞運建築》等專著的攝影。
現任清華大學教授，建築學院建築歷史與文物建築保護研
究所所長。

國家圖書館出版品預行編目資料

建築攝影藝術：中國古代建築篇 /
樓慶西著. --初版. -- 台北市：藝術家出版，
藝術圖書總經銷，1994〔民 83〕
面；　　公分 ---

ISBN　　957-9500-78-9（平裝）

1. 攝影—技術

953.1　　　　　　　　　83010410

建築攝影藝術

樓慶西／著

發 行 人　何政廣
主　　編　王庭玫
編　　輯　郁斐斐、王貞閔

出 版 者　藝術家出版社
　　　　　台北市重慶南路一段 147 號 6 樓
　　　　　ＴＥＬ：(02)2371-9692～3
　　　　　ＦＡＸ：(02)2331-7096
　　　　　郵政劃撥：0104479－8 號 藝術家雜誌社帳戶

總 經 銷　時報文化出版企業股份有限公司
　　　　　桃園市龜山區萬壽路二段351號
　　　　　TEL：(02) 2306-6842

南部區域代理　吳忠南
　　　　　台南市西門路一段223巷10弄26號
　　　　　TEL：(06) 2617268
　　　　　FAX：(06) 2637698

初　　版　1994 年 11 月
再　　版　2002 年 08 月
定　　價　新臺幣 280 元

ISBN　　957-9500-78-9
法律顧問　蕭雄淋